芥子園畫傳

康熙原版

○ 山水卷·人物屋宇谱

（清）王概　王蓍　王臬　编

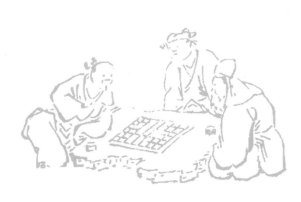

安徽美术出版社

全国百佳图书出版单位

序

李安源

人生本来一皮囊，不过饮食男女，浮生若梦，碌碌庸庸，终归尘土。然人一有情，则不止于覆肌肤之寒，填枯肠之饥，复有人文之求也。文学的吟唱，艺术的涂鸦，本无益于生物的繁衍，然世间偏偏有些痴人，拜石为乐，洗桐为心，踌躇花前月下，徘徊山上林间，琴棋度日，书画终生。此如唐人张彦远谓：『不为无益之事，安能悦有涯之生？』然此无益之事，岂非人人尽知？四百年前的董其昌，深感斯言：『千古同情，惟予独信，非可向俗人道也。』人之情感，除以寄托文心，又能如何？人生那么短促，个体如此渺小，焉能穷极宇宙广袤？因之顿悟芥子纳须弥也。

晚明湖上文人李渔，深得其中之乐，半百之后，移居金陵，于周处读书台旧址，筑园不及三亩，因其微小，美曰『芥子园』。又署一联：『尽收城廓归檐下，全贮湖山在目中。』虽壶中天地，却美景尽收，陶然其间，可不羡仙矣！自此天下名园，若以小论，此园第一。笠翁唯余一憾：不擅丹青，未能为之写照也，倘有佳谱在手，金针度人，启示后学，不亦乐乎？于是上穷历代，近辑名流，汇丹青诸家所长，付印画谱，题名《芥子园画传》，序而刊之曰：『俾世之爱真山水者，皆有画山水之乐。不必居画师之名，而已得虎头之实。所谓咫尺应须论万里者，其为卧游不亦远乎？』

于中国古代文人而言，园亭是为林下之思，山水则为卧游之慕。是故怡情悦性，莫能另辟蹊径。中国的艺术，本乎心印，积于经验，自有画谱在手，足令仁者乐山，智者乐水，与造物游，得以艺术的修行。自《芥子园画传》行世，凡三百余年，非但普济众生，即使行家里手，如宾虹白石，莫不胎息其中。最动人者，鲁迅尝以之贻许广平，题曰：『聊寄画图怡倦眼，此种甘苦两心知。』

——乙未清明，安源记于金陵黄瓜园宋元明轩

李笠翁先生論定

繡像千古奇觀萬世師古

孔子圖畫傳

本衙藏板

中號點景人物 三十二式

持機式　撐篙式　灌足式
撒網式　脊魚式　特竿式
扳罾式　雪驢式　騎馬式
駝背式　牛背式　提壺式
抱甑式　捧書式　捧茶式
捧硯式　掃地式　折花式
洗盞式　抱膝式　煎茶式
洗藥式　擔囊式　負書式
牽馬式　擔書式

獨坐式　對座式　看雲式
促膝式　聚飲式　觀書式
垂竿式　跌跡式　撥阮式
吹笛式　縱彈式　燒丹式

極小點景人物　十九式

極寫意人物　七式

對立式	折花式
對語式	醉扶式
把書式	
倚石式	聚坐式

點景鳥獸　二十六式

滾馬式	雙馬式
牧牛式	卧牛式
卧羊式	雙鹿式
卧犬式	吠犬式
鳴雞式	雙鶴式
栖鳥式	飛鴉式
栖鴉式	鴝鵒式
飛雁式	宿雁式

負驢式	牧羊式	鳴鹿式	飛鶴式	雙燕式	雙鴉式	雪鴉式	鶏雛式	鷥浴式

芥子園畫傳 卷四

欄鴨式
鵝泛式

牆屋法 二十八式

牆屋正面式　　山齋偃簟式　抱山面水式
水檻式　　　　湖心亭橋式　山凹遠屋式
高軒三面式　　層軒面水式　一間書屋式
樓殿正面式　　樓殿側面式　樓閣高簟式
屋中遠樓式　　屋中虛亭式　觀穫危樓式
遠望鐘樓式　　讀書池館式　石牆圍亭式
汎地斥堠式　　俯江棧閣式　村庄茅屋式
河房式　　　　遠露殿脊式　三間交架式
兩間交架式　　一間茅屋式　兩間斜置式
兩間平置式

門逕法 十六式

三

七

康熙原版
芥子園畫傳

山水卷·人物屋宇譜

城郭橋梁法 三十一式

柴門式　老樹土牆式　破筆柴籬式　修竹柴扉式　石疊牆門式　藤蔭柴扉式　磚牆門式

返露門逕式　山家後門式　兩正一斜式　丁字屋堂式　村野小景　花架式

斥堠式　豆棚式

水關式

正面城門式　城門廬舍式　城邑門屋式　池館廊廡式　遠村落式　磯頭小橋式　江南橋式　羊板橋式

側面城門式　工細臺閣式　寺觀結構式　平居四列式　遠屋脊式　林下小橋式　園樹橋式　蜂腰板橋式

轉折城角式　八面臺閣式　山門殿宇式　遠望城樓式　巘閾架屋橋式　吳越橋式　平遠橋式　駝峰板橋式

舟楫法 二十一式

泊船式　　　　渡船式　　開船式
雙帆式　　　　雨艇式　　載酒式
江船式　　　　抵岸式　　义魚式
捕魚式　　　　峽船式　　大罾式
湖船式　　　　櫓船式　　巨艦式
大小風帆式　　撒網式　　渡客式
持竿式　　　　擊楫式
垂釣式

器具法 二十六式

正屏風式　　　正長几式　　藤床式
板床式　　　　圓杌式　　　竹椅式
摺椅式　　　　盆蘭式　　　側面屏風式
書架式　　　　書案式　　　側長几式

圈椅式　琴几式　架瓶式　長棹式　靠椅式

藤床反面式　方枕式
長不書几式　方石棋几式
磁墩式　香几式
脚踏式　石凳式
飯桌式

山水中點景人物諸式不可太工亦不可太無勢全要與山水有顧盼人似看山山亦似俯而看人須聽月月亦似靜而聽聲方使觀者有恨不躍入其內與畫中人爭坐位不如即山自山人自人雖不如偶幻霞空山無人之為妙矣畫山水中人物須清如鶴望如仙不可帶半點市井氣致為煙霞之玷今將行立坐臥觀聽從諸式略舉一二并各標唐宋詩句何於上以見山水中之畫人物猶作文之點題一幅之題全從人身上起古人之畫類有題詠然所標之詩句不可泥某式定寫某句亦不過偶一舉之以待學者觸類旁通耳

野吟鬢自高

朋賞步少遠

秋山負手行

爐煎袖手不知寒

獨立蒼茫自詠詩

明月荷鋤歸

採菊東籬下

悠然見南山

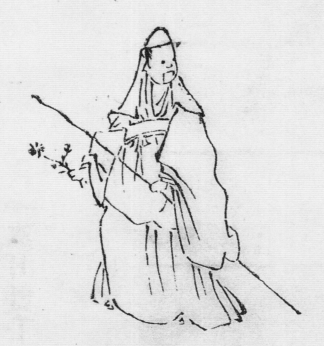

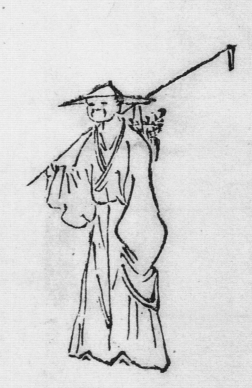

康熙原版　芥子園畫傳

山水卷·人物屋宇譜

看山詩就旋題碑

偶然值鄰叟談笑無還期

康熙原版
芥子園畫傳

山水卷·人物屋宇譜

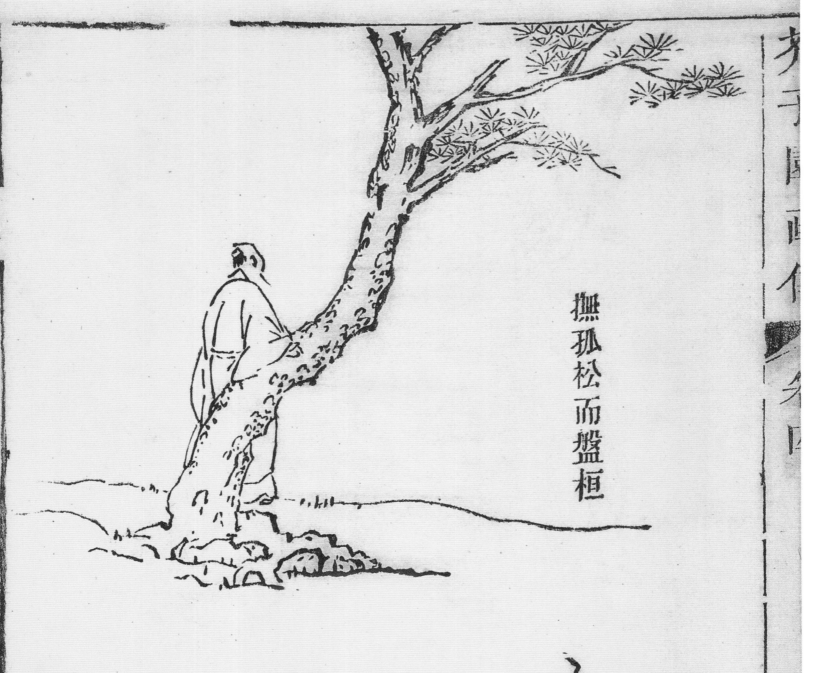

撫孤松而盤桓

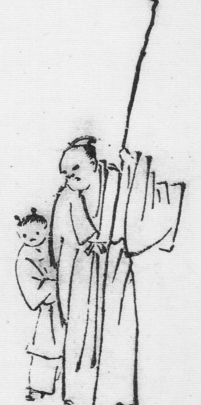

倚杖聽鳴泉

携錢過野橋

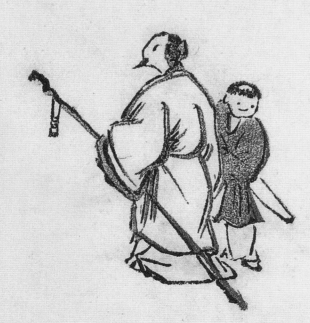

指點寒鴉上翠微

藜杖全五口道

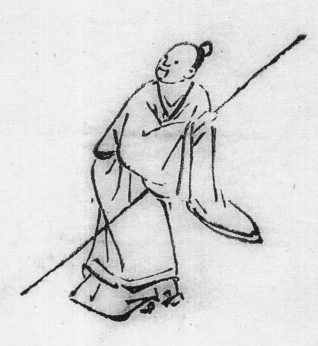

閒看人竹路自有向山心

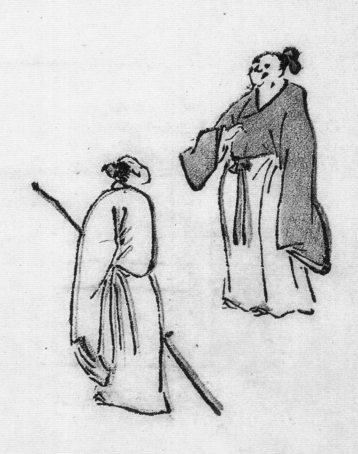

高雲共片心

卧觀山海經

展席俯長流

雲卧衣裳冷

康熙原版　芥子園畫傳

山水卷·人物屋宇譜

行到水窮處坐看雲起時

拂石待煎茶

二人對酌山花開

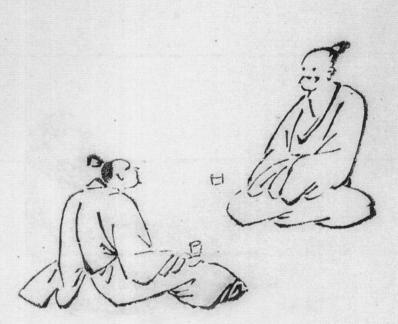

時還讀我書

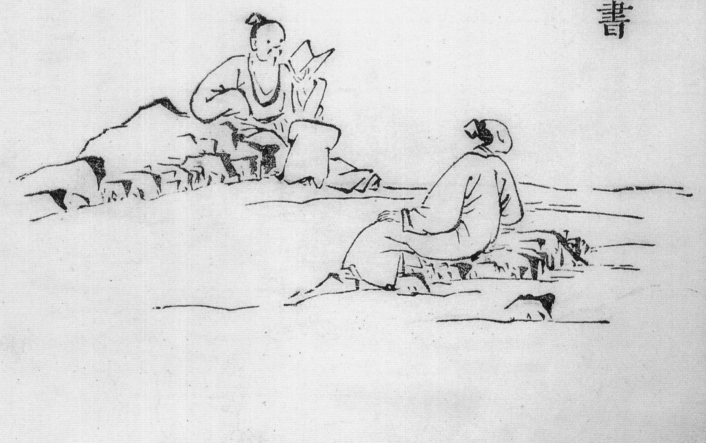

今日天氣佳清吟與彈琴

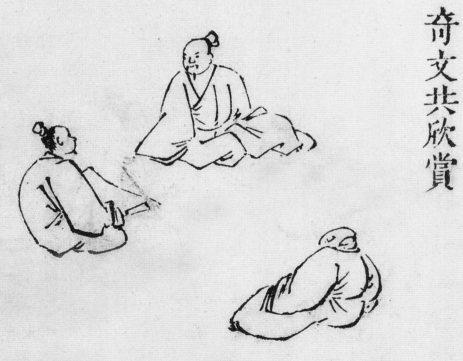

奇文共欣賞

棋聲消永晝

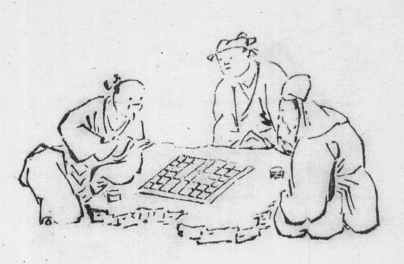

晴牎檢點白雲篇

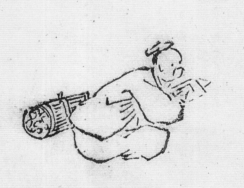
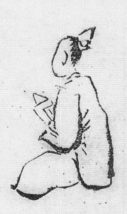

山澗清且淺遇以濯吾足

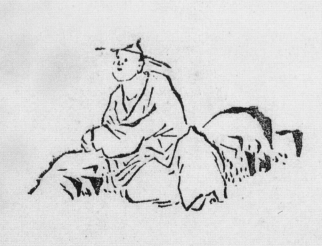

寂坐正吟詩

坐開桑落酒來把菊花枝

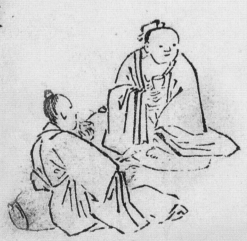

康熙原版
芥子園畫傳

山水卷·人物屋宇譜

康熙原版　芥子園畫傳

山水卷・人物屋宇譜

一卷氷雪文避俗常自擒

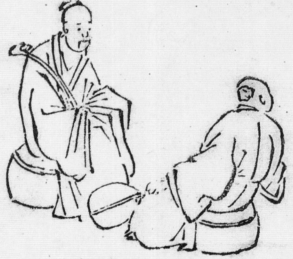

勝事日相對主人當獨閒

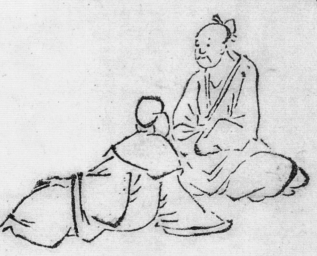

康熙原版 芥子園畫傳

山水卷·人物屋宇譜

擔柴式

釣魚式

歸漁式

春耕式

持篙式

蕩槳式

撐篙式

搖櫓式

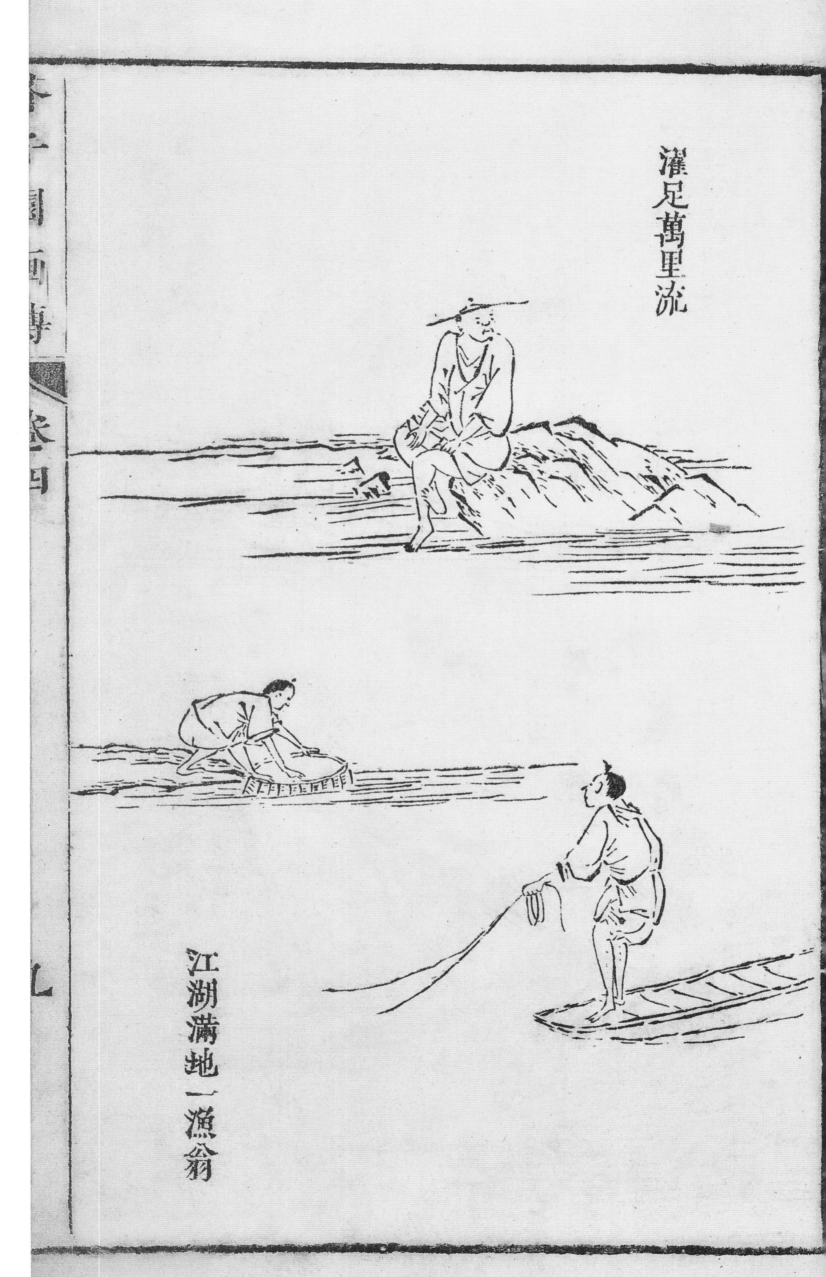

濯足萬里流

江湖滿地一漁翁

康熙原版　芥子園畫傳　山水卷·人物屋宇譜

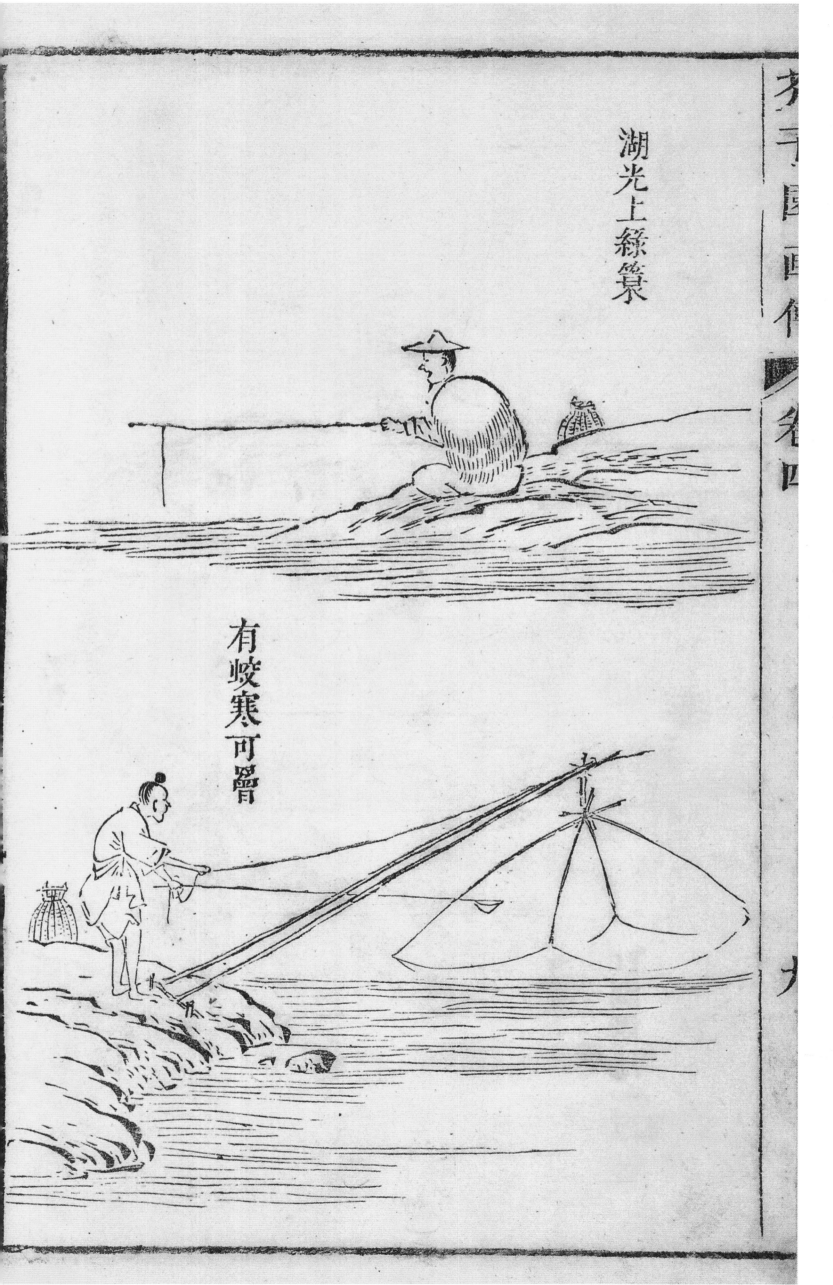

湖光上綠簑

有峻寒可營

康熙原版　芥子園畫傳

山水卷·人物屋宇譜

詩思在灞橋驢子背上

征馬望春草
行人看暮雲

康熙原版　芥子園畫傳

山水卷·人物屋宇譜

春郊見駱駝

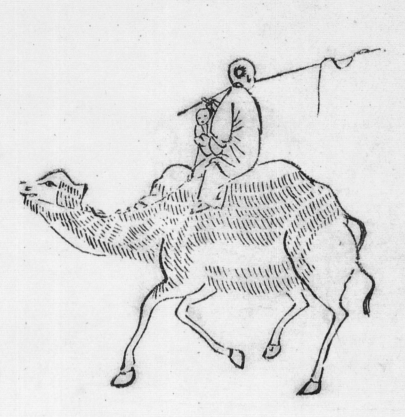

花間吹笛牧童過

提壺式

捧書式

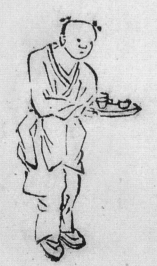

捧盒式

抱甖式

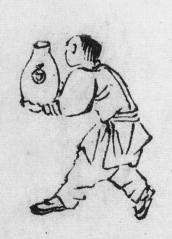

山水卷·人物屋宇谱

康熙原版
芥子園畫傳

捧硯式

掃地式

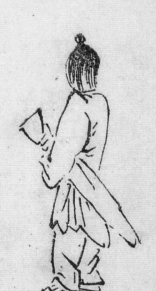

抱琴式

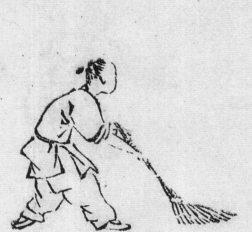

折花式

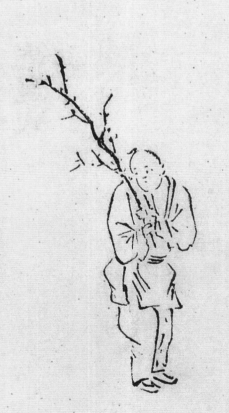

康熙原版
芥子園畫傳

山水卷·人物屋宇譜

洗盞式

煎茶式

抱膝式

洗藥式

擔行囊式

韋馬式

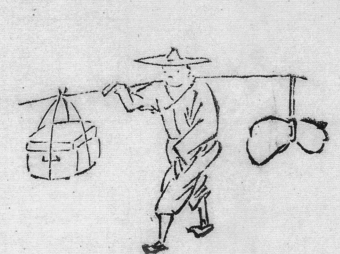

負書式

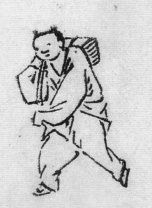

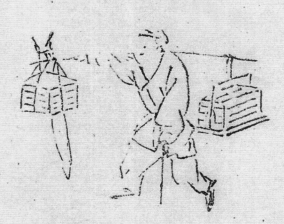

獨坐式

兩人看雲式

四人坐飲式

兩人對坐式

促膝式

獨坐觀書式

垂竿式

趺跏式

撥阮式

吹簫式

鈞魚式

燒丹式

鳴絃吹笛式

魚家聚飲式

獨坐看花式

山水卷·人物屋宇譜

康熙原版
芥子園畫傳

芥子園畫傳　人物卷四

三人對立式

同行式

曳杖式

攜手式

負手式

對談式

倚童式

回頭式

肩挑式

策蹇式

御車式

遮傘式

攜童式

擔囊式

擔柴式

折花式

攜壺式

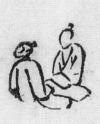

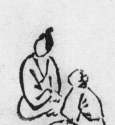

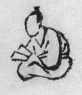

両人對坐式

獨坐式

三人對坐式

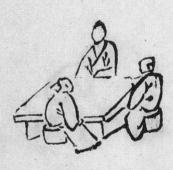

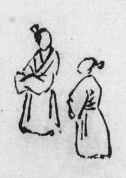

両人行立式

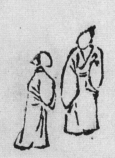

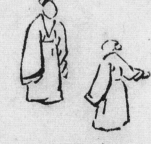

一人行立式

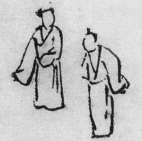

騎驢式

携探式

推車式

負賢式

背面式

騎馬式

正面式

騎牛式

耕地式

康熙原版 芥子園畫傳

山水卷·人物屋宇譜

極寫意人物式

數式尤寫意中之

寫意也下筆最要

飛舞活潑如書家

之張顛狂草然以

草書較真書為難

故古人曰多多不

眠草書以草書較

楷書為尤難故曰

寫而必系曰意以

見無意便不可落

筆必須無月而若

視無耳而若聽旁

康熙原版 芥子園畫傳

見側出於一筆兩
筆之間刪繁就簡
而就至簡天趣宛
然定有數十百筆
所不能寫出者而
此一兩筆忽然而
得方為入微

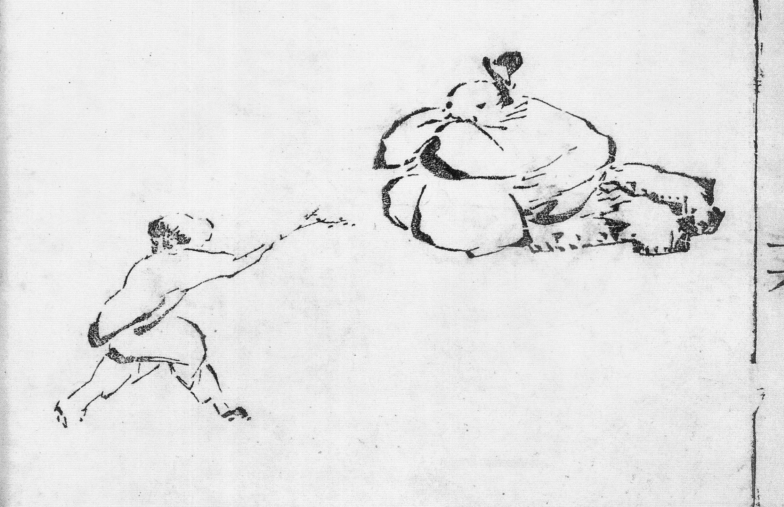

康熙原版 芥子園畫傳

山水卷·人物屋宇譜

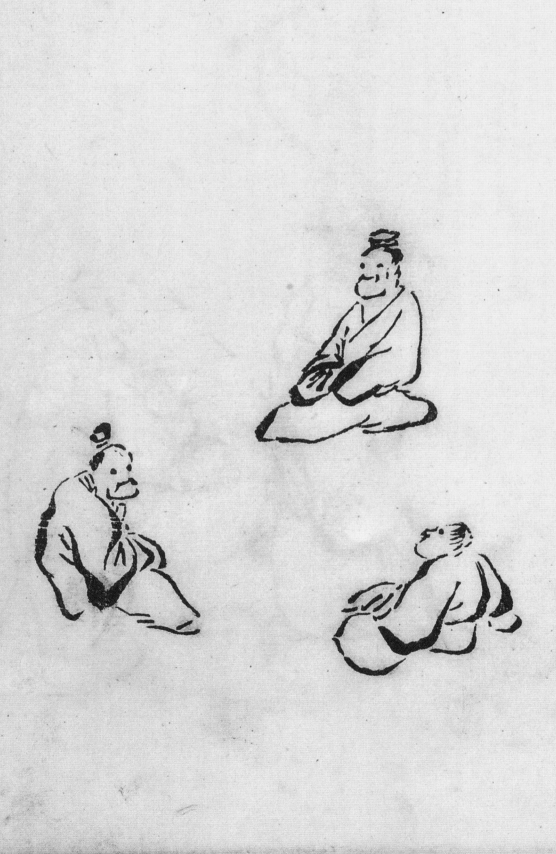

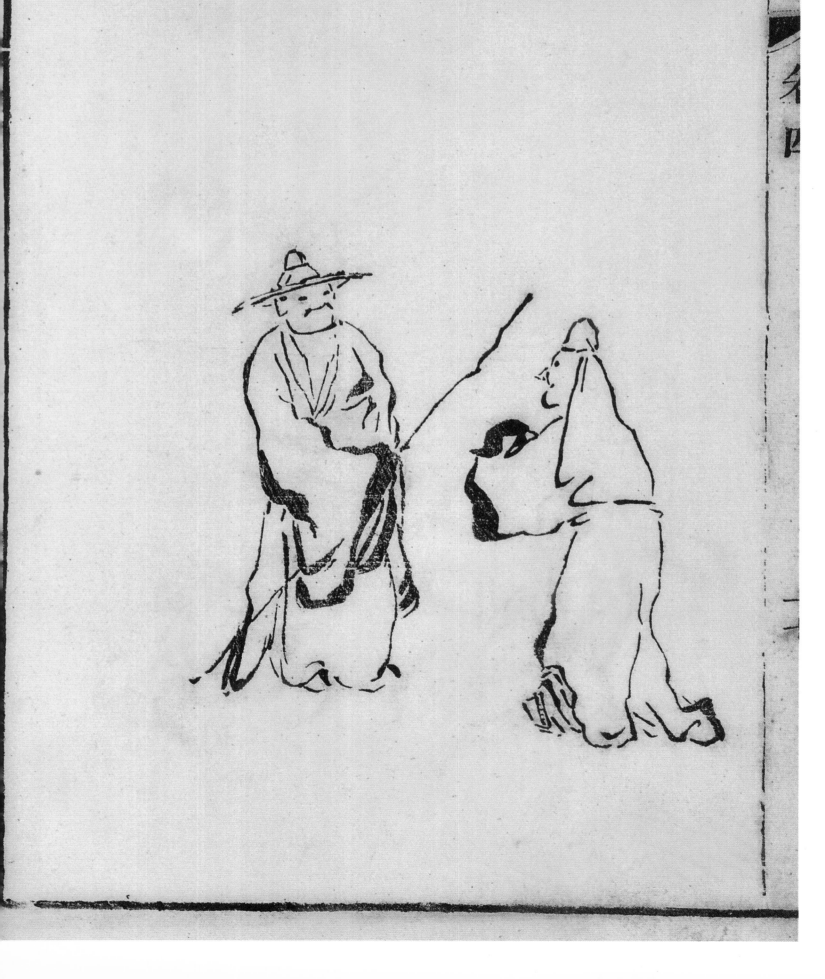

康熙原版
芥子園畫傳

山水卷·人物屋宇譜

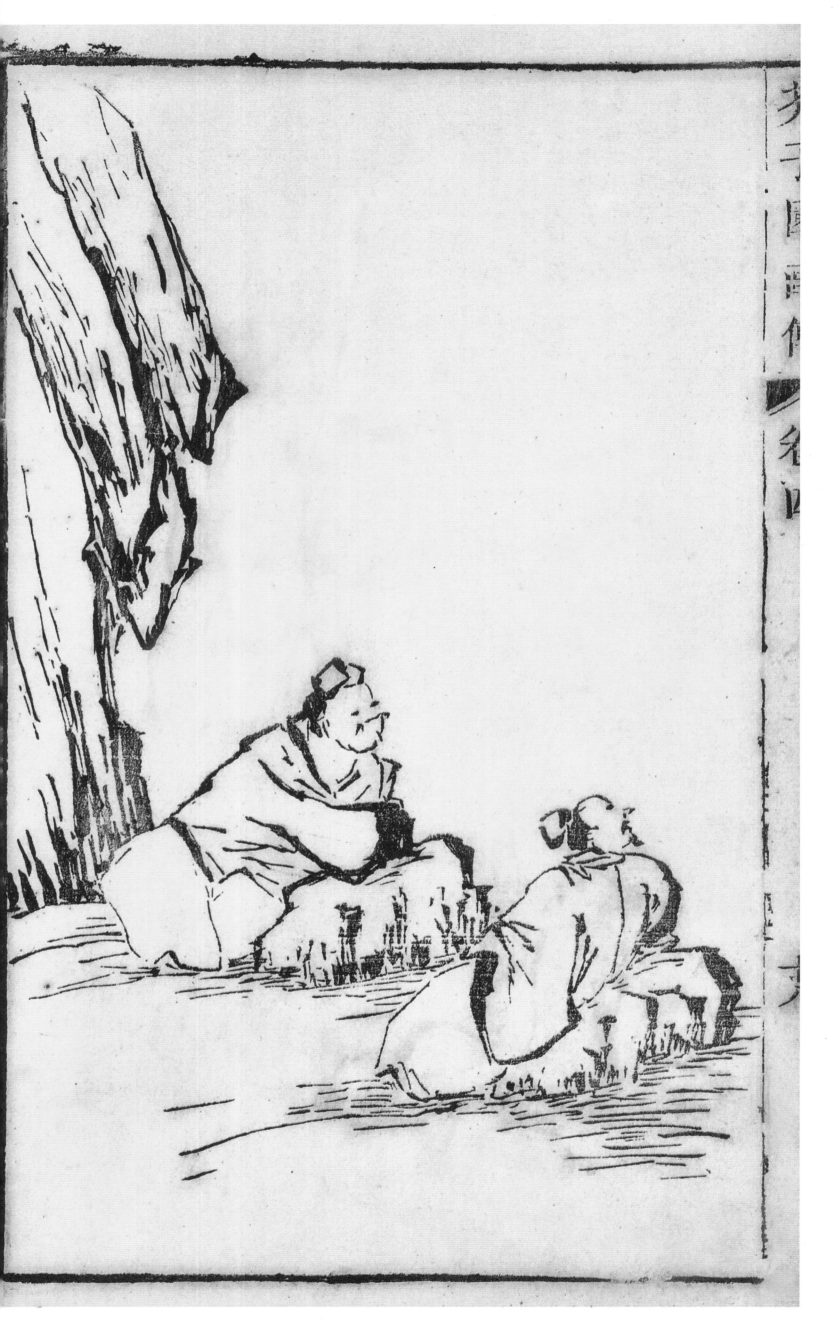

山水中鳥獸各式
此種雖屬細事然
所關者甚大如要
畫春森而不出茅
畫一鳴鳩孔燕非
春而何如要畫秋
秋畫不出茅畫一
飛鴻宿雁非秋而
何然此猶於山樹
可以分別者也至

雙馬飲泉式

貢驢式

要畫曉晓畫不出
第二畫栖鳥出林吠
雇守戶非曉而何
要畫暮暮畫不出
茅畫鷄栖于塒禽
藏于樹非暮而何
將雨則鵲噪將雪
則鴉陣以及牛馬
知上下風之類畫
中生動全然在此

牧牛行臥式

白羊行臥式

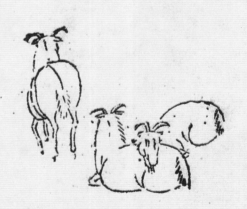

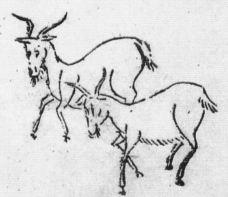

雙鹿式

鳴鹿式

臥犬式

犬犬式

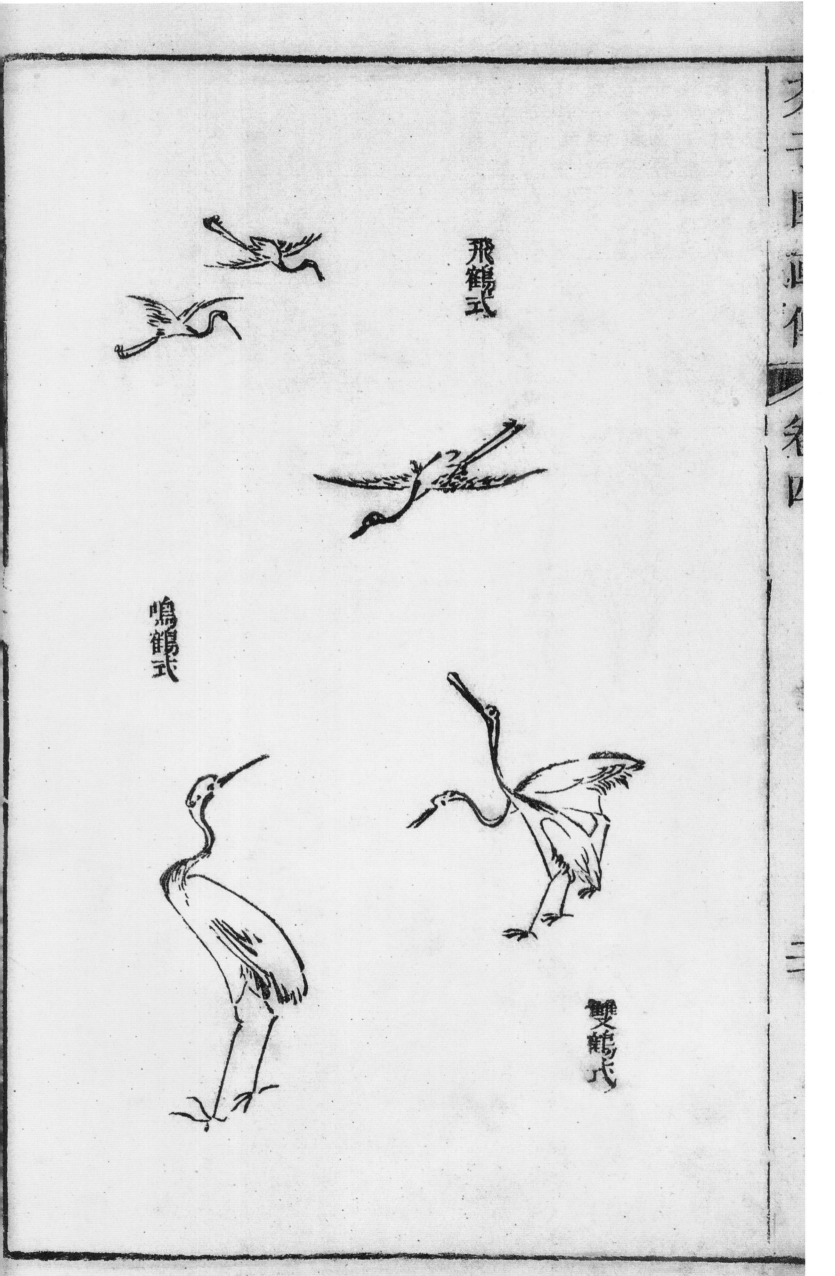

飛鶴式

鳴鶴式

雙鶴式

雙燕頡頏式

栖鳥式

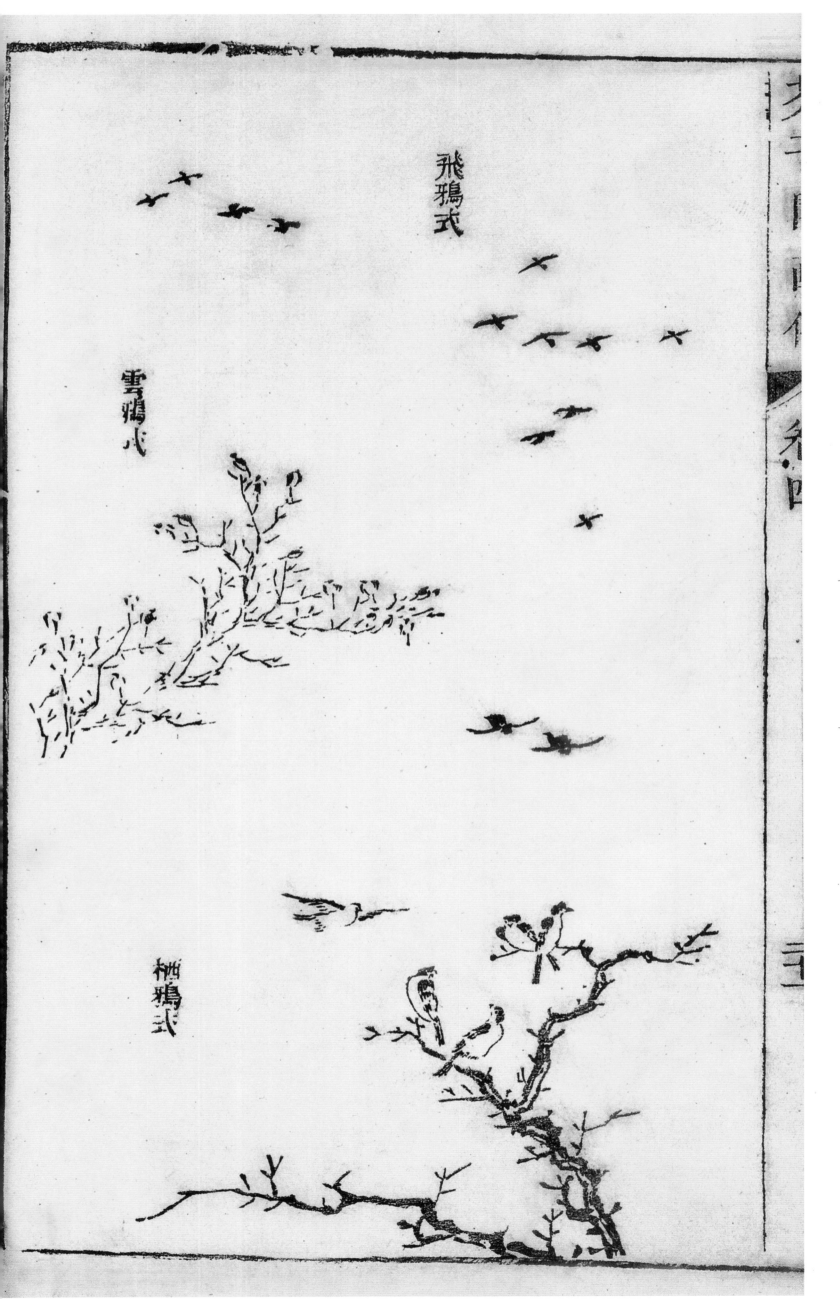

飛鴉式

雲鴉式

栖鴉式

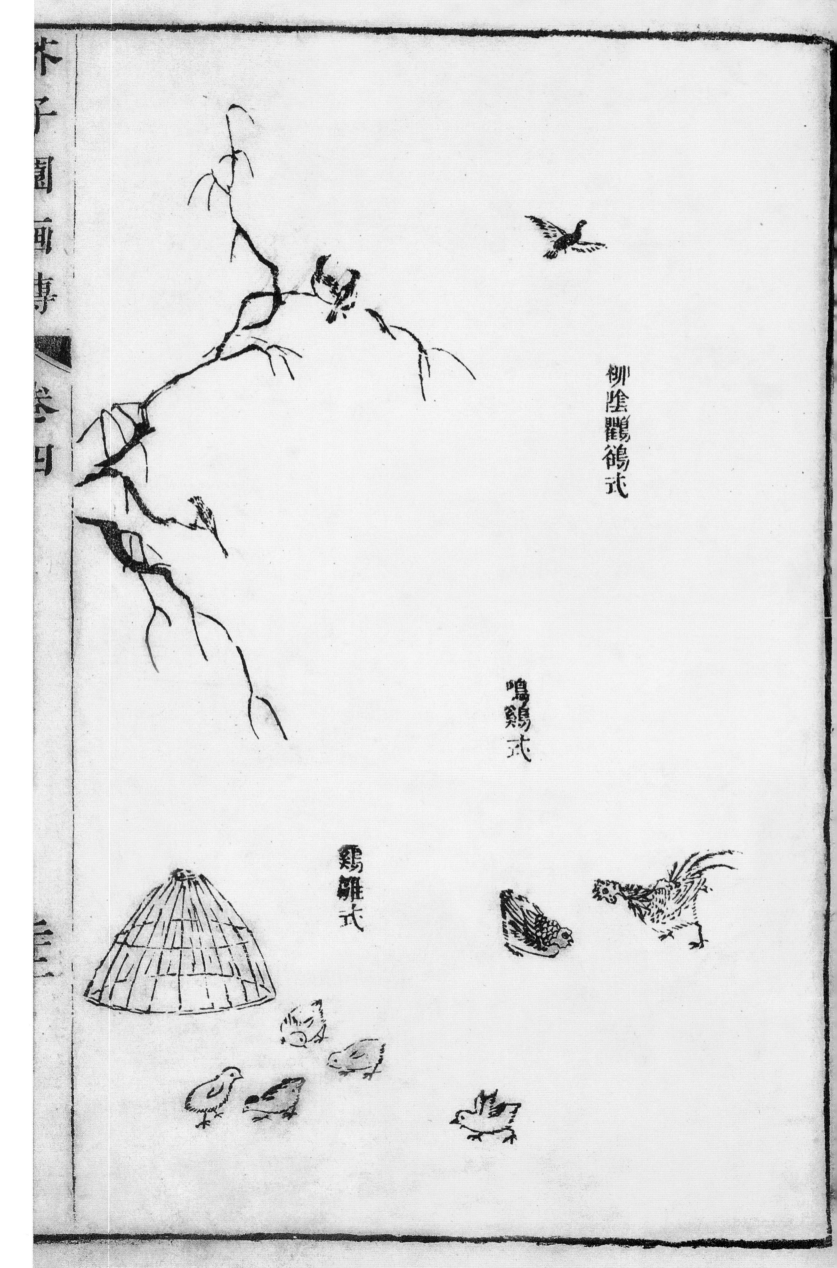

柳陰鸜鵒式

鳴雞式

雞雛式

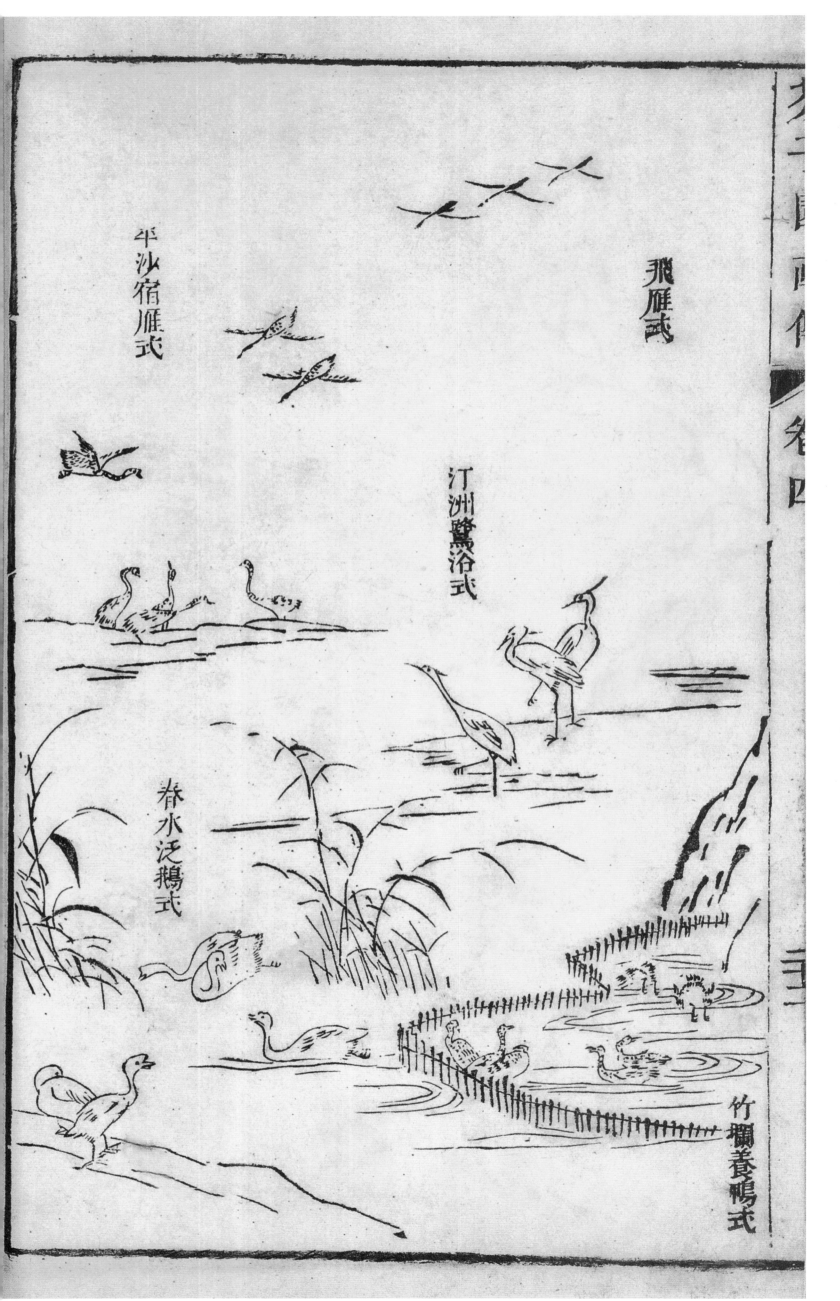

飛雁式

平沙宿雁式

汀洲鷺浴式

春水泛鵝式

竹欄養鴨式

穿插畫屋法

凡山水中之有堂戶猶
人之有眉目也人無眉
目則為盲顦然眉目雖
佳亦在安放得宜眉目
不可少正不可多者假
若有人通身是眼則成
一怪物矣畫屋不知審
其地勢與穿插向背徒
事層層相叠何以異是
吾故謂凡房屋畫法必
須端詳山水之面目用
在天然自有結穴大而
數丈之畫小而盈寸之
紙其畫山水有人居則
兩處安置人居只得一
處其所畫人居非
生情麗雜人居則
舍安貼者僅有數人耳
井氣近目畫中安頓廬
此數人外山水雖工而
則其所畫人居則純市
則小兒戲者全
無結搆往姒簡叔作畫
即黍粒大屋一二間亦

所謂眉目者門
戶則眉堂與其
目也眉宏修故
牆宏委曲環拘
日不宏過露故
內屋宏斂氣舍
虚其式有二上
式宏於平地下
式則因山疊茸
矣餘倣此

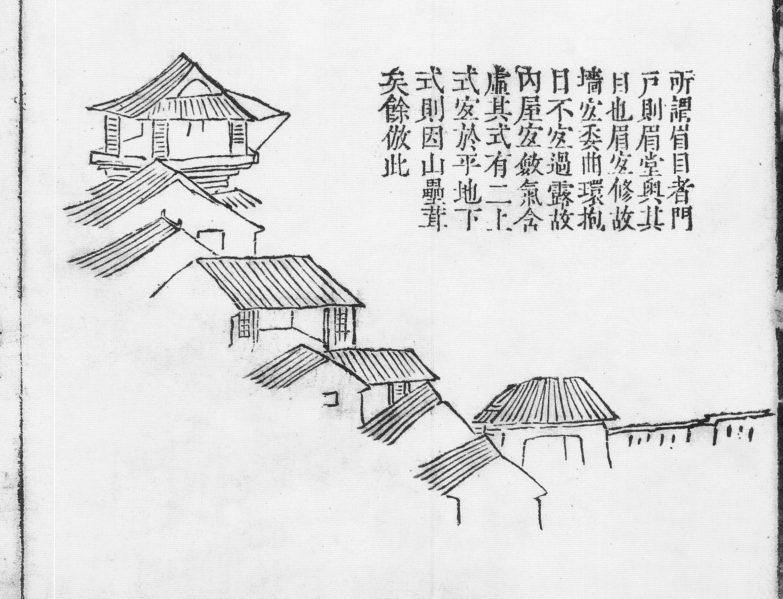

三三

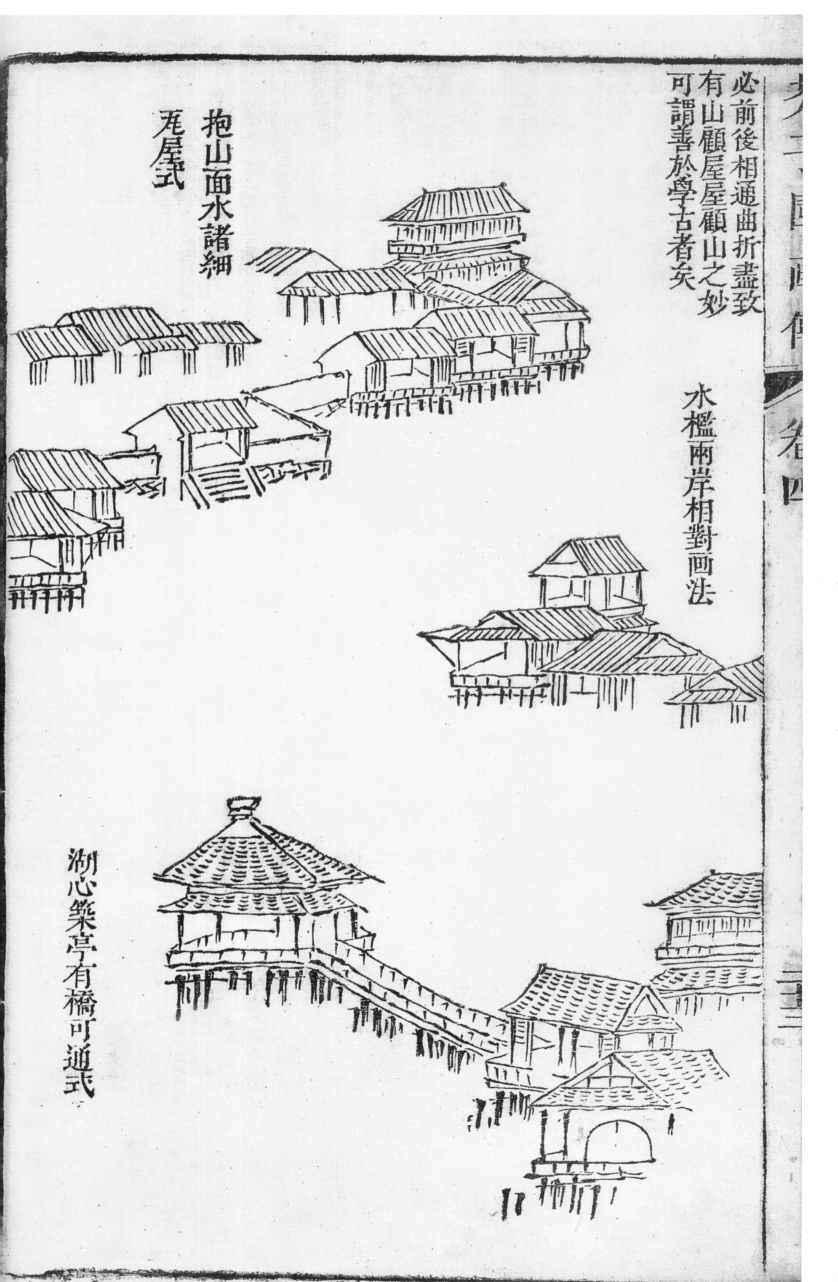

必前後相通曲折盡致
有山顧屋屋顧山之妙
可謂善於學古者矣

水檻兩岸相對畫法

抱山面水諸細
尾屋式

渚心築亭有橋可通式

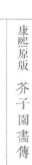

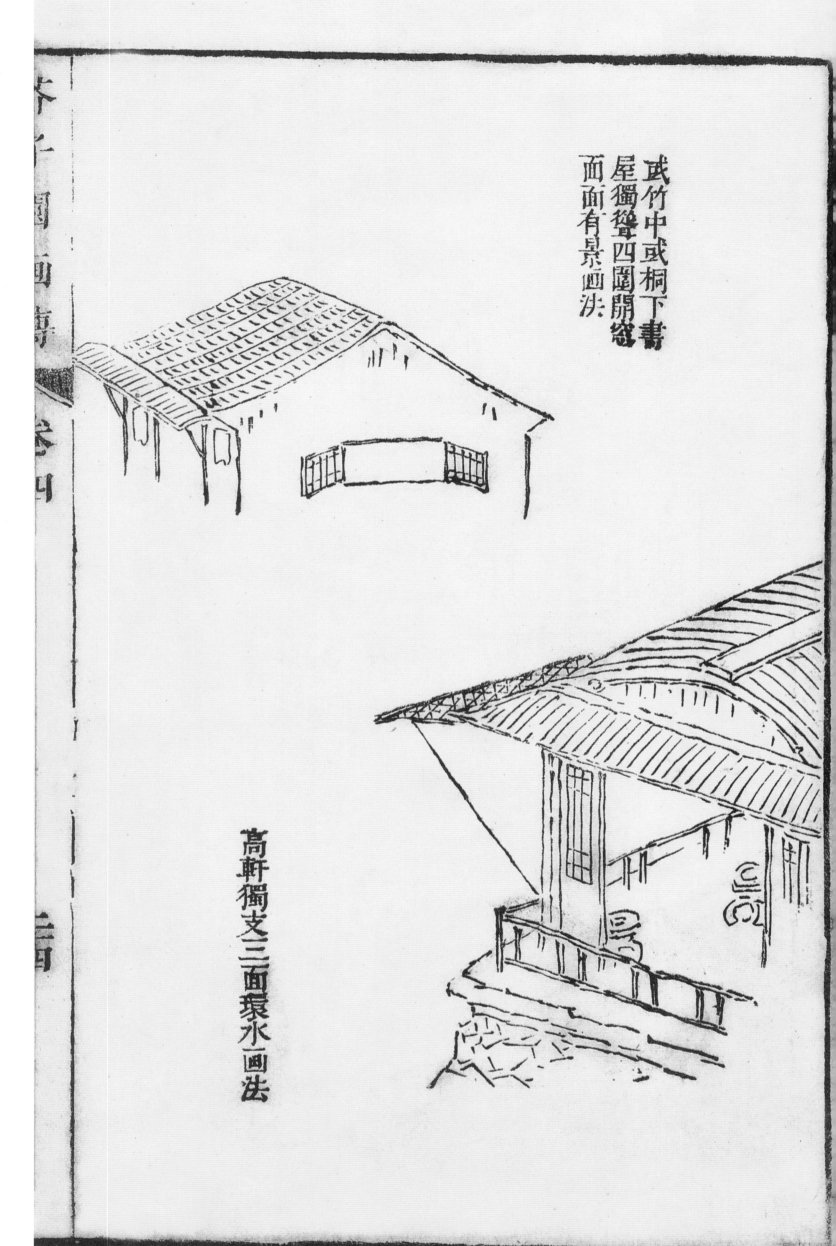

武竹中或桐下書
屋獨聳四圍開窗
面面有景畫法

高軒獨支三面環水畫法

此處或瀹以叢樹
或挽以石壁皆可

曾軒山水畫法

山凹桃柳中置此
以收遠景

康熙原版　芥子園畫傳

山水卷・人物屋宇譜

樓殿正面畫法

樓殿側面畫法

樓閣高聳以收遠景畫法

平屋虛亭畫於水邊林下
楚楚有致

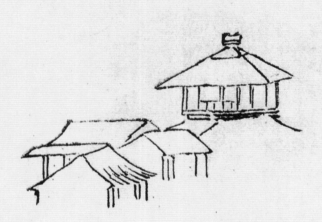

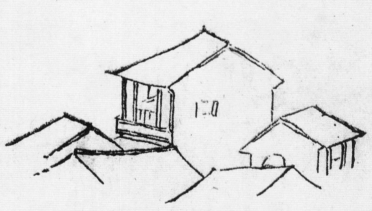

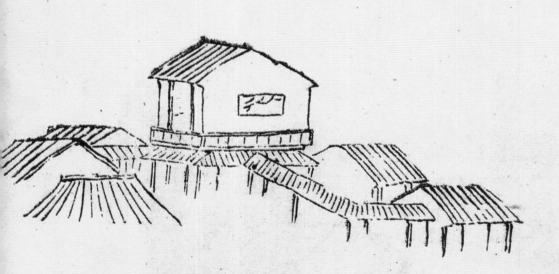

鄉間村落多以平屋叢萃
中參危樓峻閣可以觀穫
可以捫雲

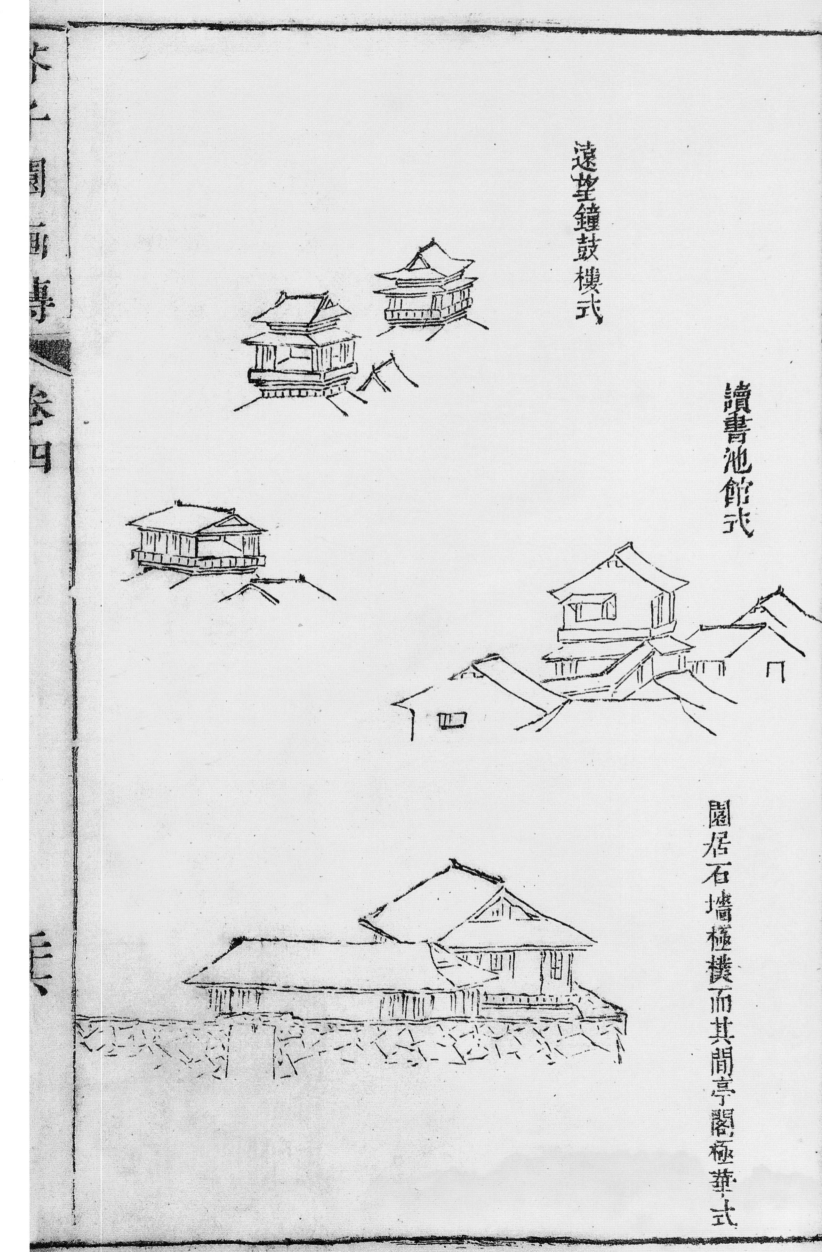

遠望鐘鼓樓式

讀書池館式

園居石墻極樸而其間亭閣極華式

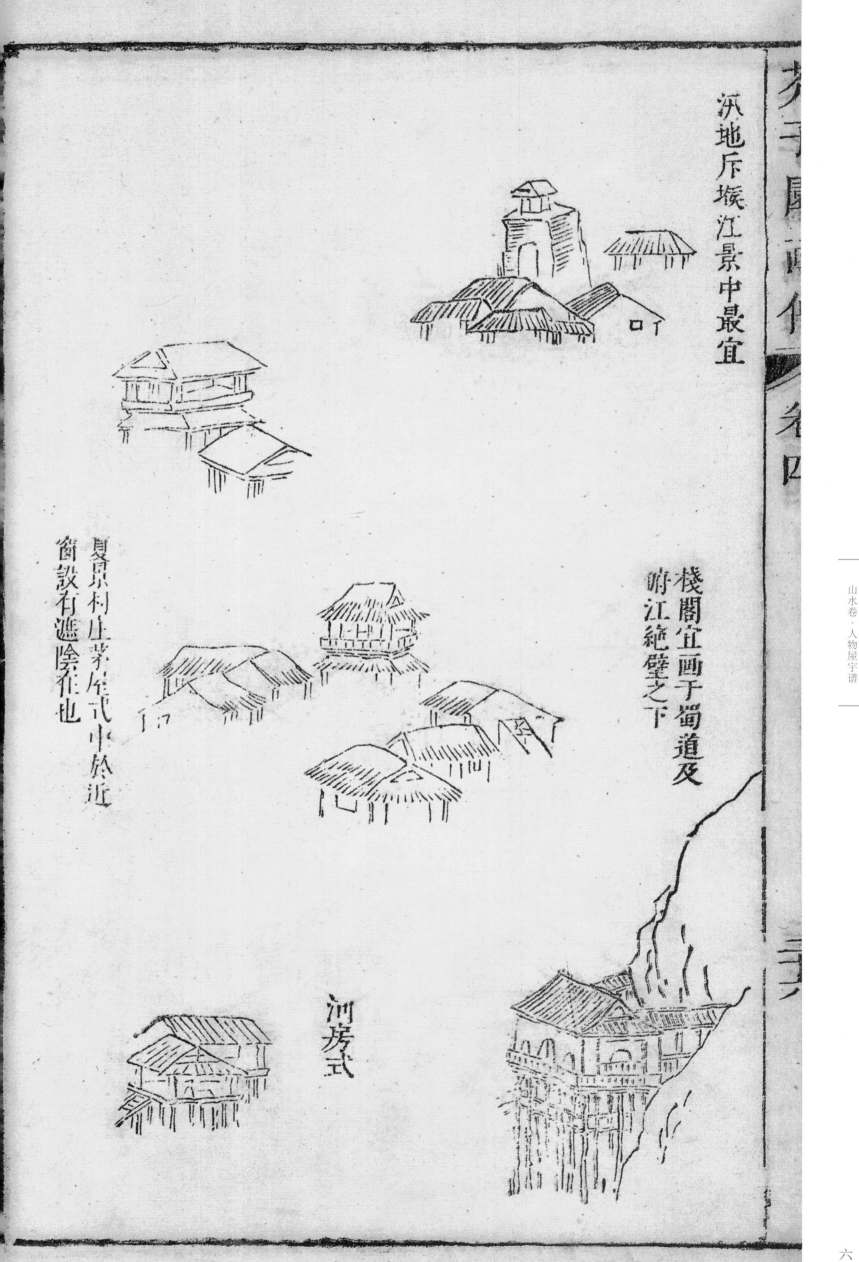

汛地斥堠江景中最宜

棧閣宜畫于蜀道及
瞰江絕壁之下

夏景村庄茅屋式中於近
窗設有遮陰作也

河房式



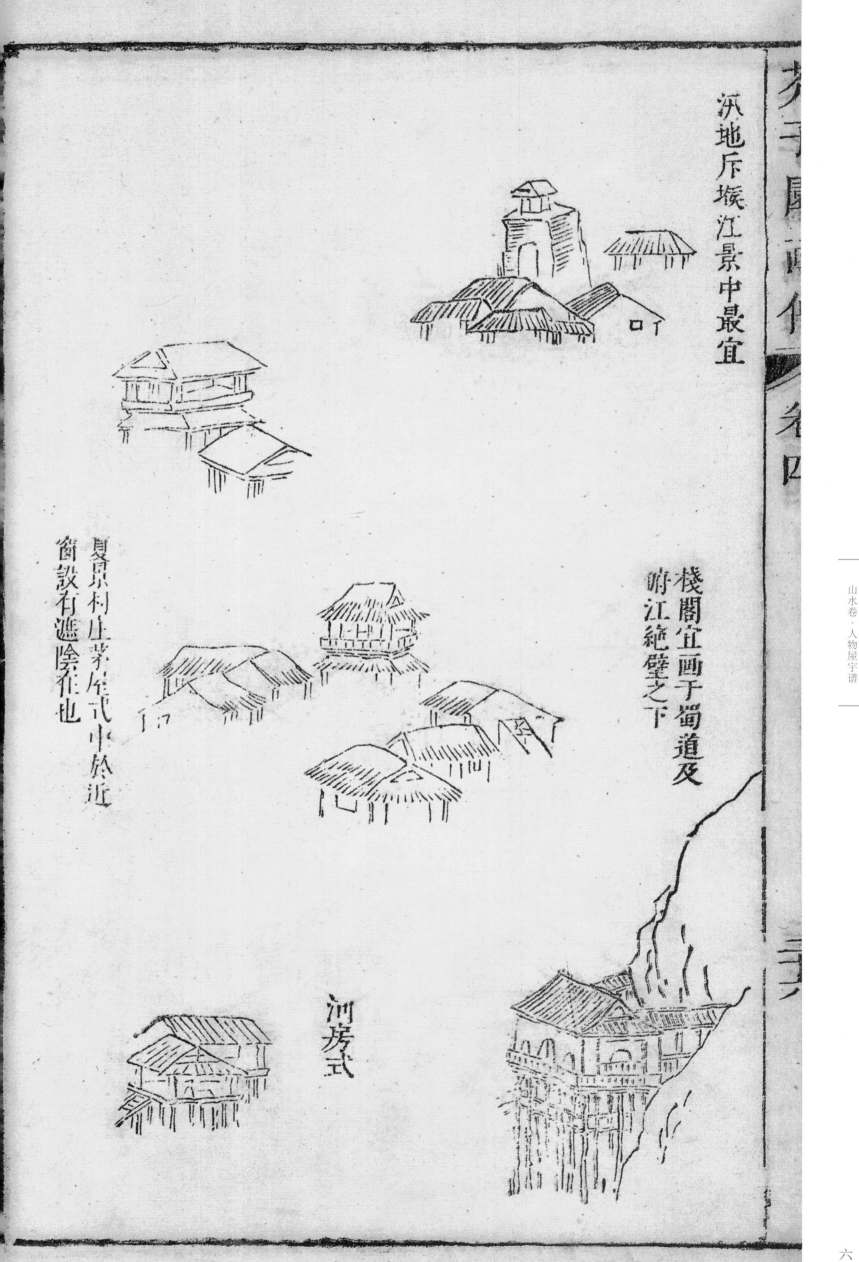

汛地斥堠江景中最宜

棧閣宜畫于蜀道及瞰江絕壁之下

夏景村庄茅屋式中於近窗設有遮陰作也

河房式

康熙原版 芥子園畫傳

山水卷·人物屋宇譜

遠露殿脊法

二間交架瓦屋法

兩間交架瓦屋

康熙原版　芥子園畫傳

山水卷・人物屋宇譜

茅屋兩間平蓋法

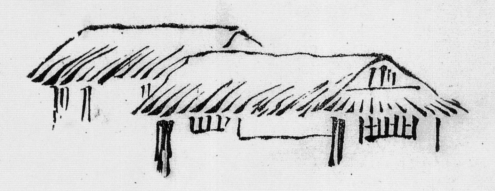

茅屋兩間斜蓋法

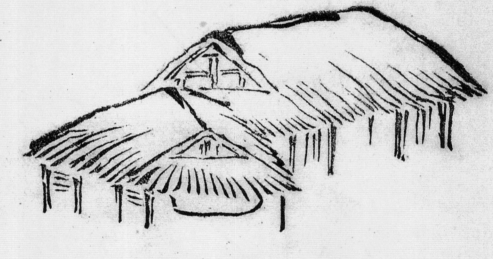

茅屋一間畫法

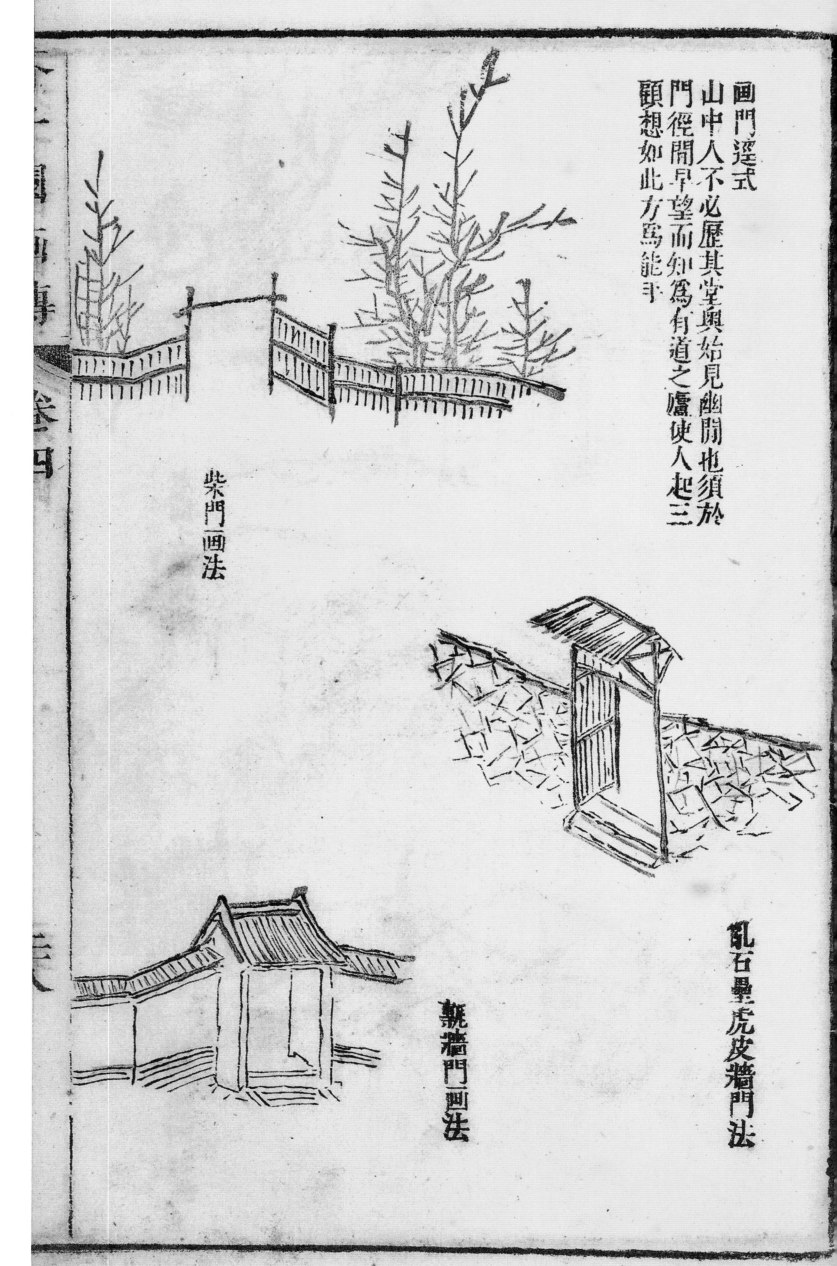

畫門逕式

山中人不必歷其堂奧始見幽閟也須於
門逕間早望而知爲有道之廬使人起三
顧想如此方爲能事

柴門畫法

亂石壘虎皮牆門法

甃牆門畫法

康熙原版
芥子園畫傳

山水卷・人物屋宇譜

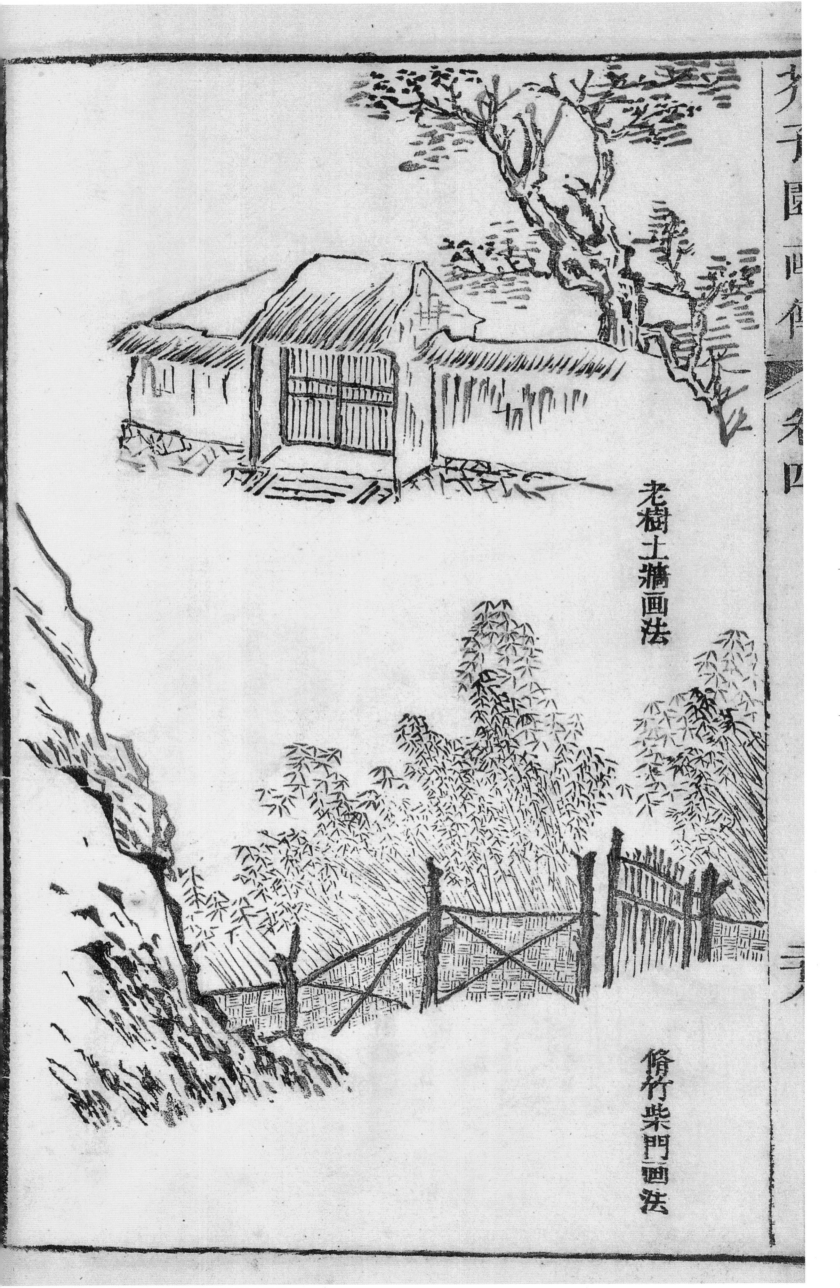

老樹土牆画法

脩竹柴門画法

柴扉傍草石磴草堙无
此圖鱗壁如龜拆於極
荒蕪中有極生動之氣
惟王叔明會寫

凡画雨景雪景可用之

康熙原版
芥子園畫傳

山水卷・人物屋宇谱

以破筆畫屋
極古雅然惟
於蒼滋寫意
山水中始宜
位置之

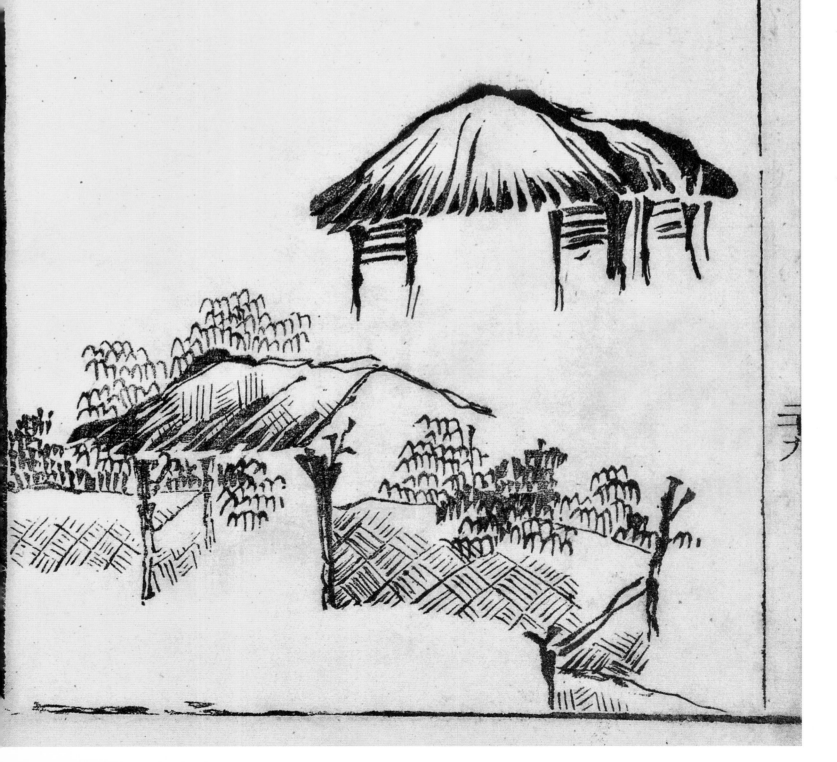

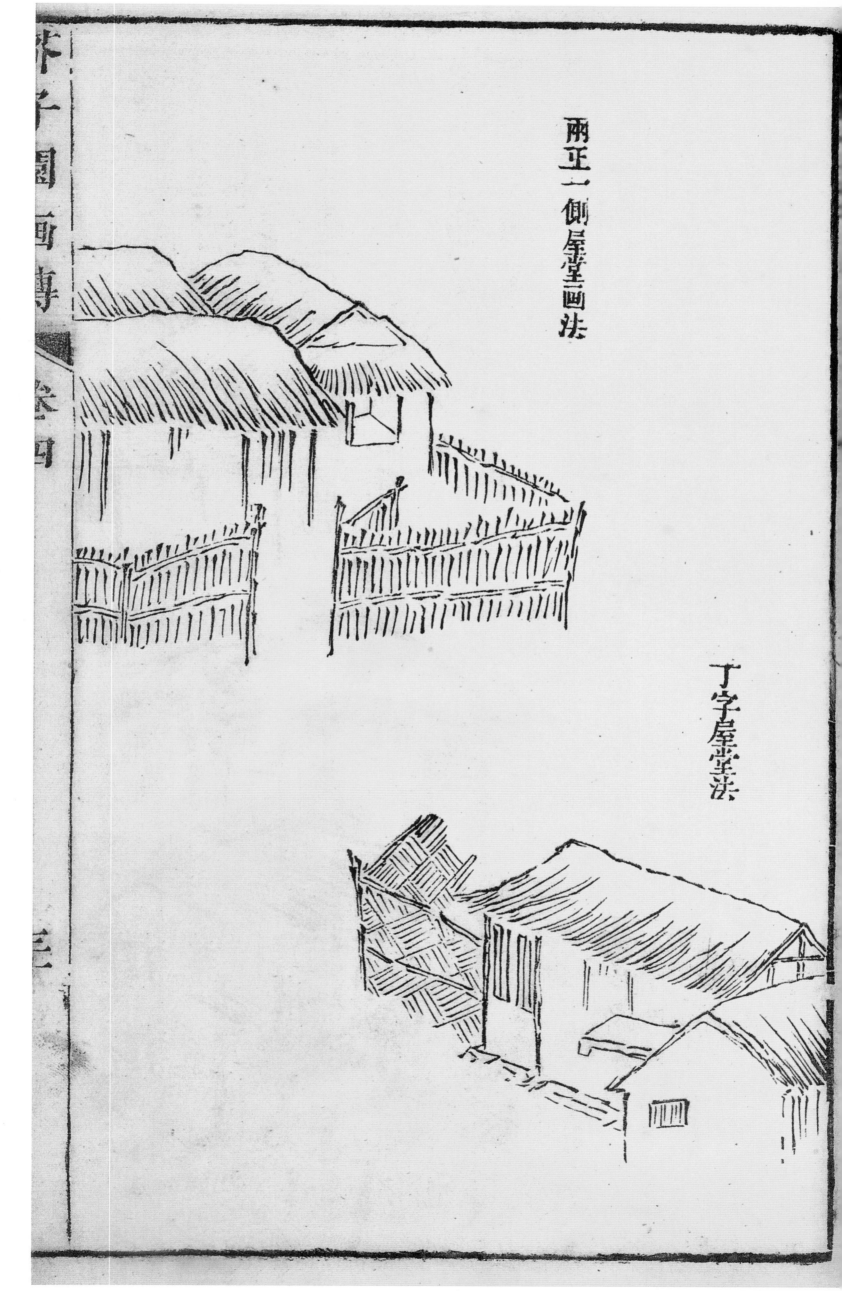

両正一側屋堂画法

丁字屋堂法

自門內反画出門逕
法然必須四圍有樹
層層遮掩

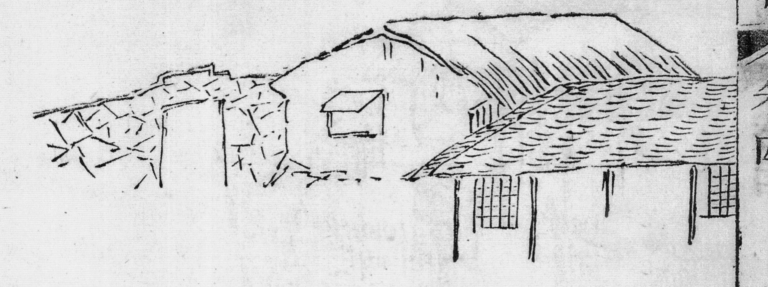

石側樹底露出山家後門法

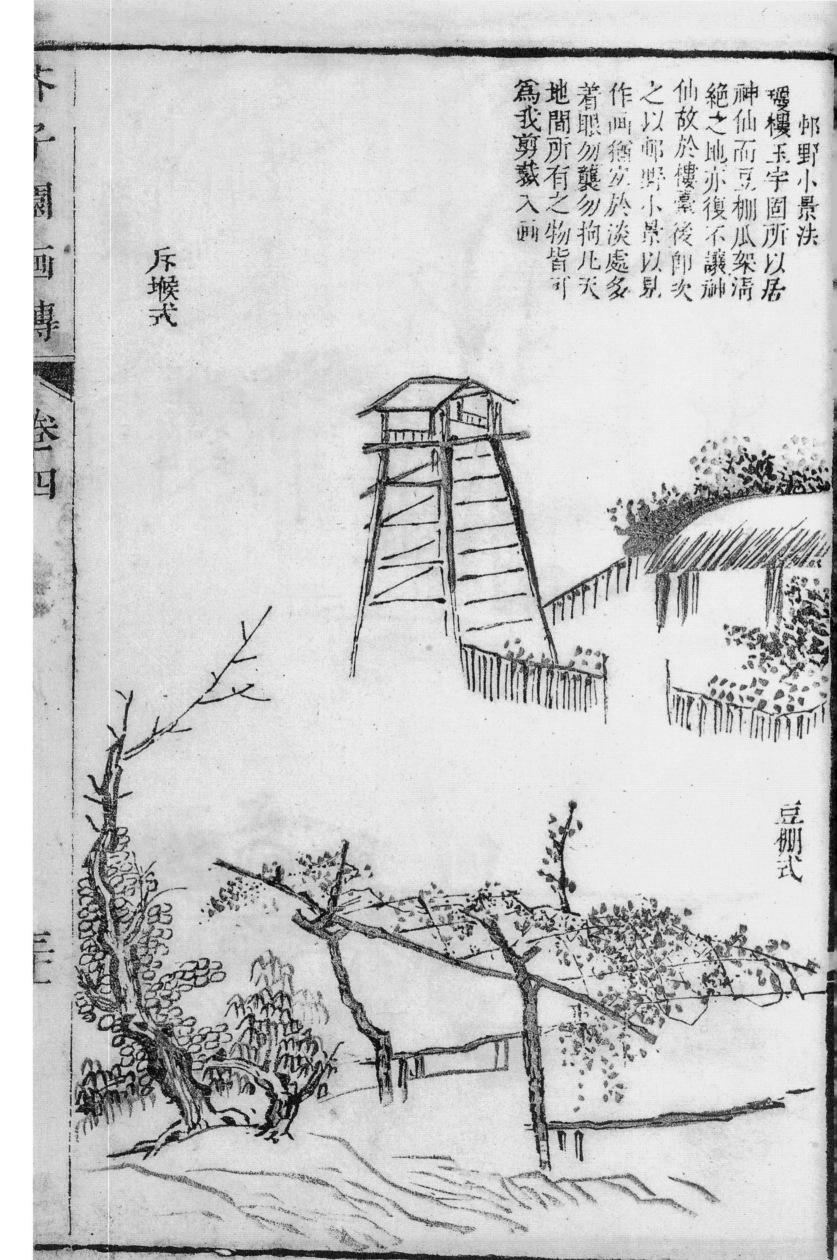

邨野小景法

瓊樓玉宇固所以居
神仙而豆棚瓜架濟
絕之地亦復不讓神
仙故於樓臺後即次
之以邨野小景以別
之作畫獨宜於淡處多
著眼勿襲勿拘凡天
地間所有之物皆可
為我剪裁入畫

斥堠式

豆棚式

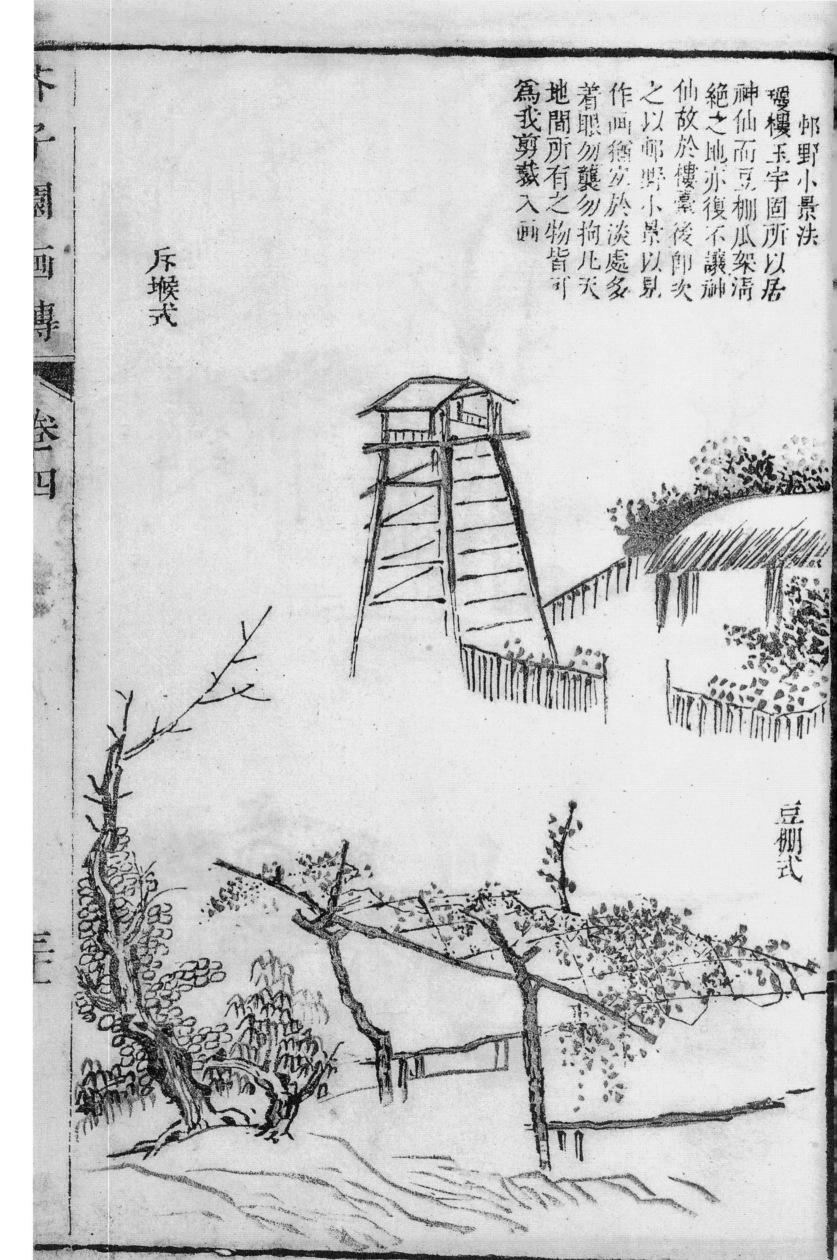

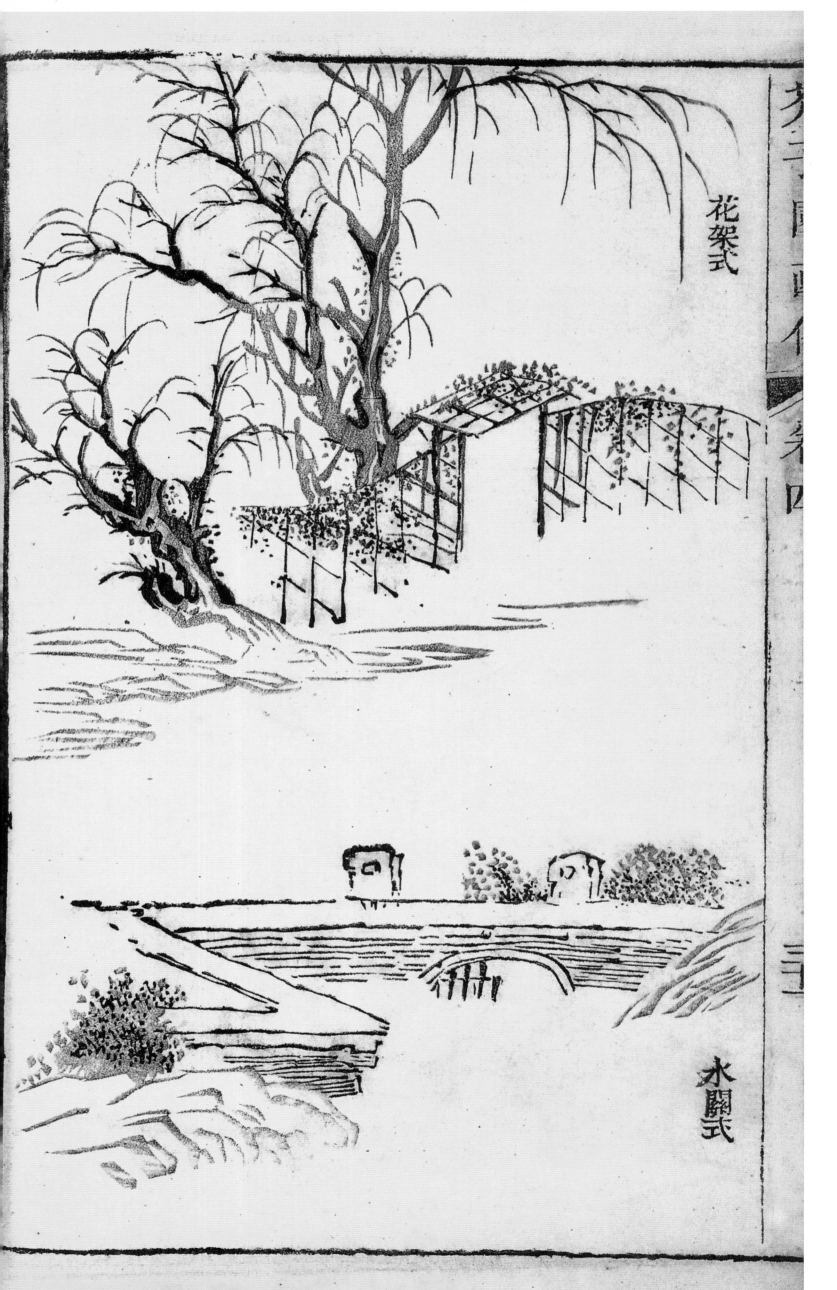

花架式

水關式

或環江或抱山
因勢築城画法

正面城門画法

側面城樓画法

康熙原版
芥子園畫傳

山水卷·人物屋宇譜

康熙原版 芥子園畫傳
山水卷・人物屋宇譜

工細攢頂小樓閣畫法

臺上築臺極細
小樓閣畫法

廬舍四雉城郭畫法

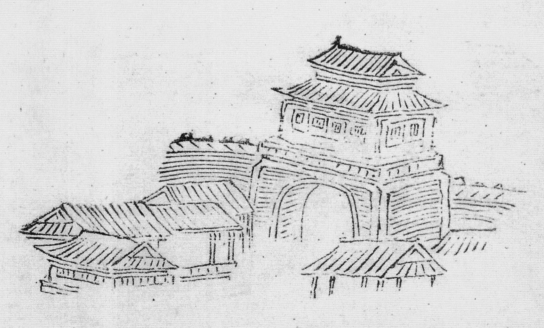

此三式係極小
而極精工者細
画中擇用之

城邑門至全露式

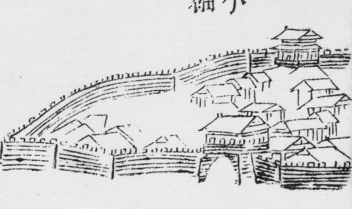

寺觀及官殿極小
極細結構式

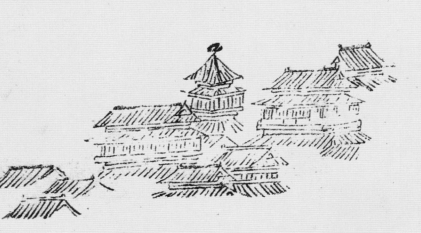

寺觀由山門至大殿
後閣層層全露式

山水卷·人物屋宇譜

康熙原版
芥子園畫傳

此六式框小而有結
構者或隔山或對江
遠景中擇用之

画遠望村落層層勾搭式

画遠望平居四列式

遠望城樓式

池館廊廡高低顧
眄首尾連絡式

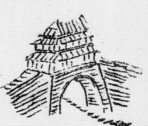
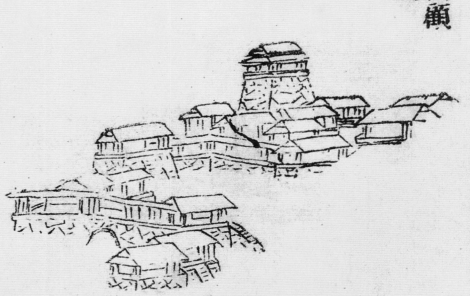

芥子園畫傳 卷四

三三

画橋法

絕澗陡崖以橋
接氣最不可少
凡有橋處即有
人跡非荒山此
然位置各有宜
忌石薄而脊山
隆如阜蒼吳浙
之橋也橋上象
屋壓以重石柱
而防奔湍相嚙
者關粵之橋也
更有危梁陡插
者安於險整薄
石橫擔者安於
平沙他可類推

吳山越水多設此橋

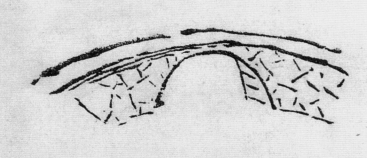

此二橋勢多覆
磯頭林下

闤闠間橋上
悉有屋

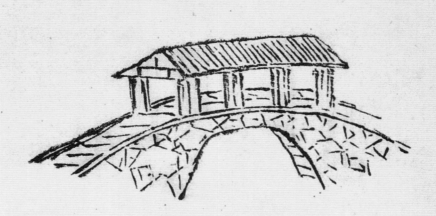

江南近城郭者其橋
平坦便於車輿率如此

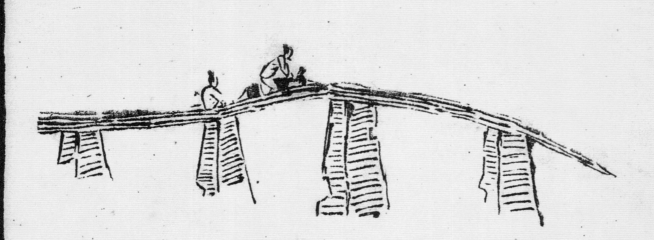

此橋多設於園榭

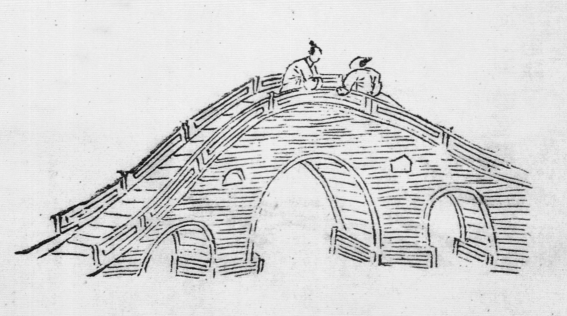

康熙原版　芥子園畫傳

山水卷・人物屋宇譜

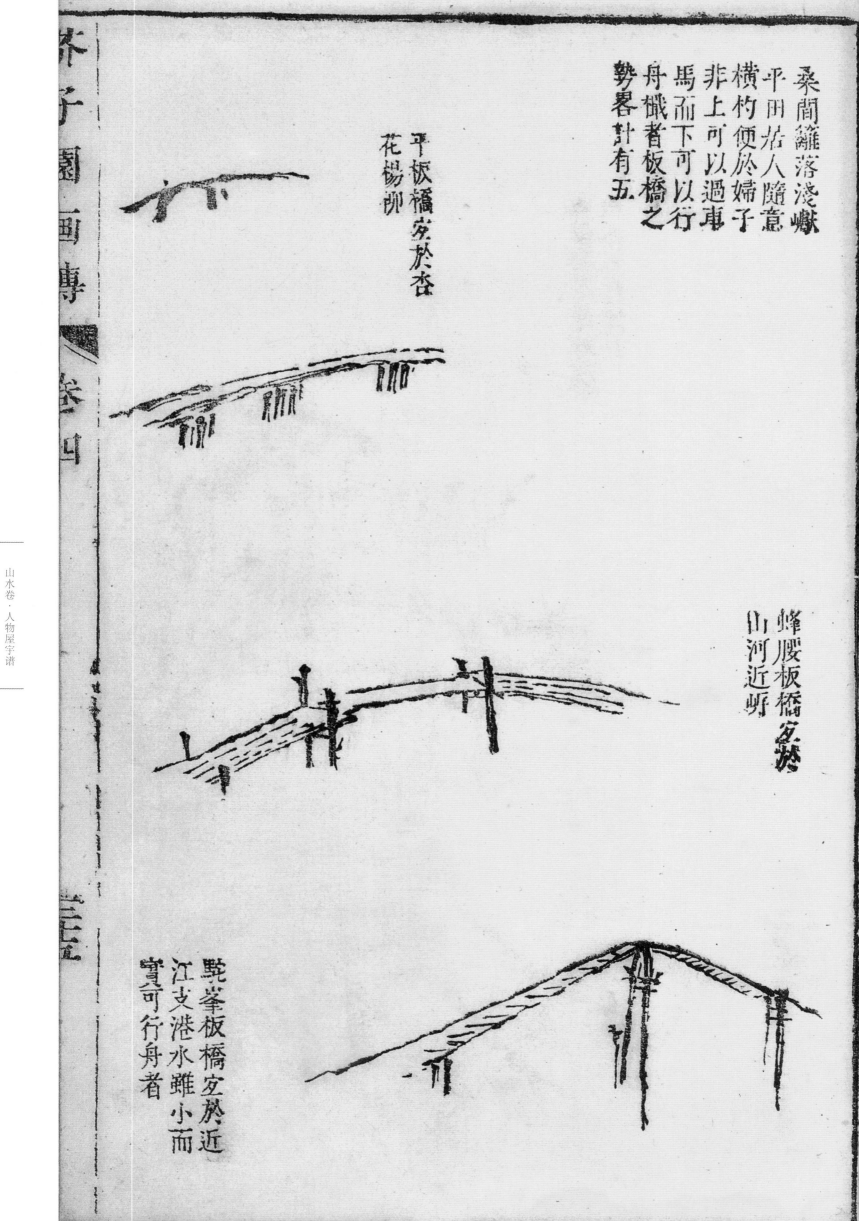

桑間籬落港巘
平田茂人隨意
橫杓便於婦子
非而上可以過車
馬而下可以行
舟橻者板橋之
勢畧計有五

平板橋宜於杏
花楊柳

蜂腰板橋宜於
山河近岍

鼇峯板橋宜於近
江支港水雖小而
實可行舟者

山水卷·人物屋宇譜

康熙原版
芥子園畫傳

曲水因勢倚石
板橋宜於廻波

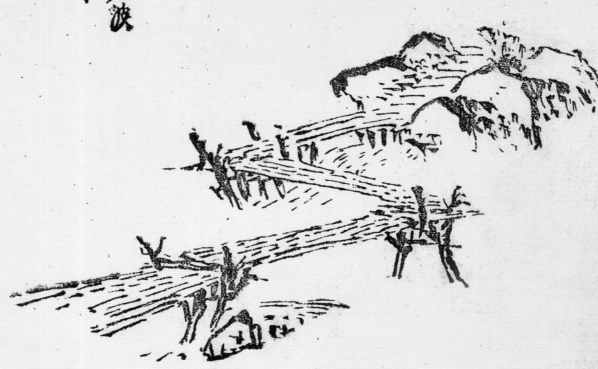

荒堤寒村積雪
斷缺板橋宜於古鎮

水磨畫訣
驚湍急如奔馬中談此
便覺飛流濺沫皆可借
住山人驅使機心正不
必畫忘几畫想景全要
生動惟動則生矣

亭覆水車式

山水卷·人物屋宇譜

康熙原版
芥子園畫傳

井亭式
宜画於道
傍樹下以
待遊人憩
息

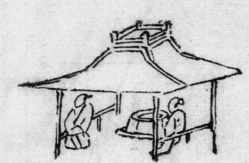

桔橰画法秧針
綠滿杏酪紅深
携老挈幼連秧
而攀龍骨車歌
聲輟而復起東
作佳境實無踰
此

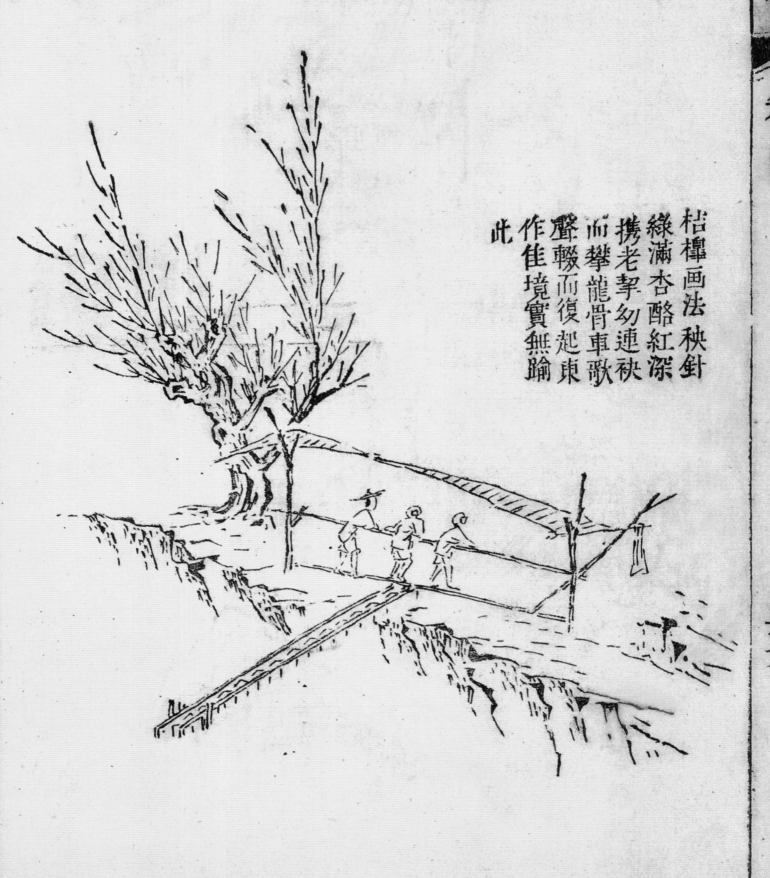

欲收遠景須緣
層樓欲收層樓
巒峰不在萬壑
非徒峰巒之遠
景必須高塔使
人經之而有乎
門景辰氣在河
岸之榮所謂山
勢不全將以人
力補之是也鄒
松年輒亶爲之

廢塔式

僻支石塔式

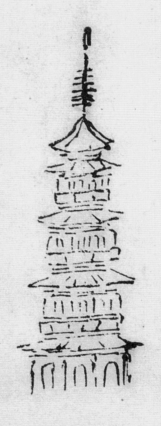

琉璃八寶塔式

塔鈴語月寺鐘呌霜於
萬籟俱寂中有此清冷
蕭響空林百遶點綴其
間使人生世外想

遠塔式

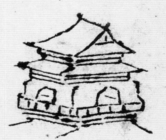

栅欄寺門式

鐘樓式

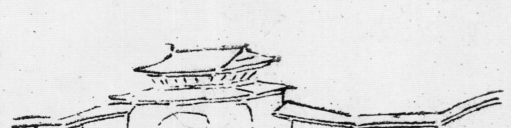

寺門式

画楼阁诸法

画中之有楼阁犹字中之有九成宫
麻姑坛之精楷也笔偏意纵者未尝
不栉栉以为茅不屑屑事此果事此
则必度越古人及其操笔而十指先
已蜷结终日不能落点墨放古人
中即放诞如郭恕先以盈丈之卷
仅博其一漉墨乱作屋水数角可
谓漫无法则矣一旦而操矩尺可
黍粒而成台阁则栋梠撼撼以
苊累恩无不霞舒风动毫发可
数层层折折可以身入其工而
绝非今人可及之功乃知古人
必由小心而放胆未有放胆
而不小心者岂可以界划竟
曰匠气置而不讲哉夫界划
犹禅门之戒律也学佛者必
由戒律进步则终身不走
深否则涉野狐界划洵画
家之玉律学者之入门

平台崇楼式

康熙原版　芥子園畫傳　山水卷·人物屋宇谱

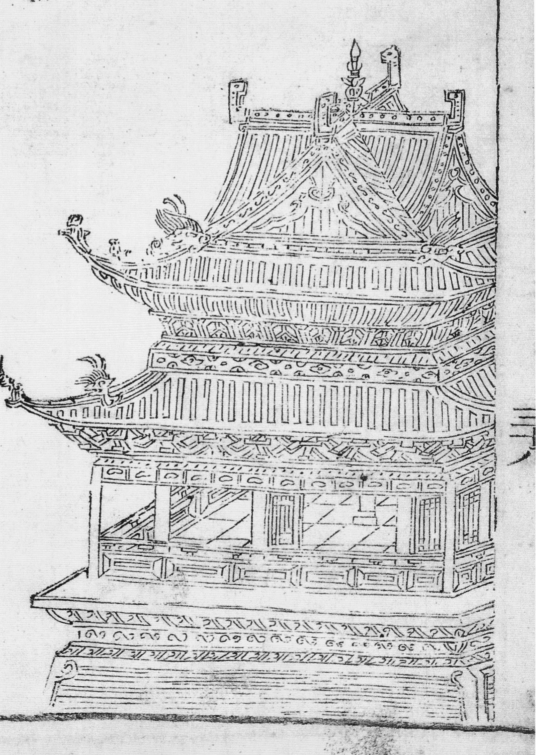

起挑飛甍四面皆正臺閣式

遠殿式

重軒列陛殿式

康熙原版
芥子園畫傳

山水卷・人物屋宇譜

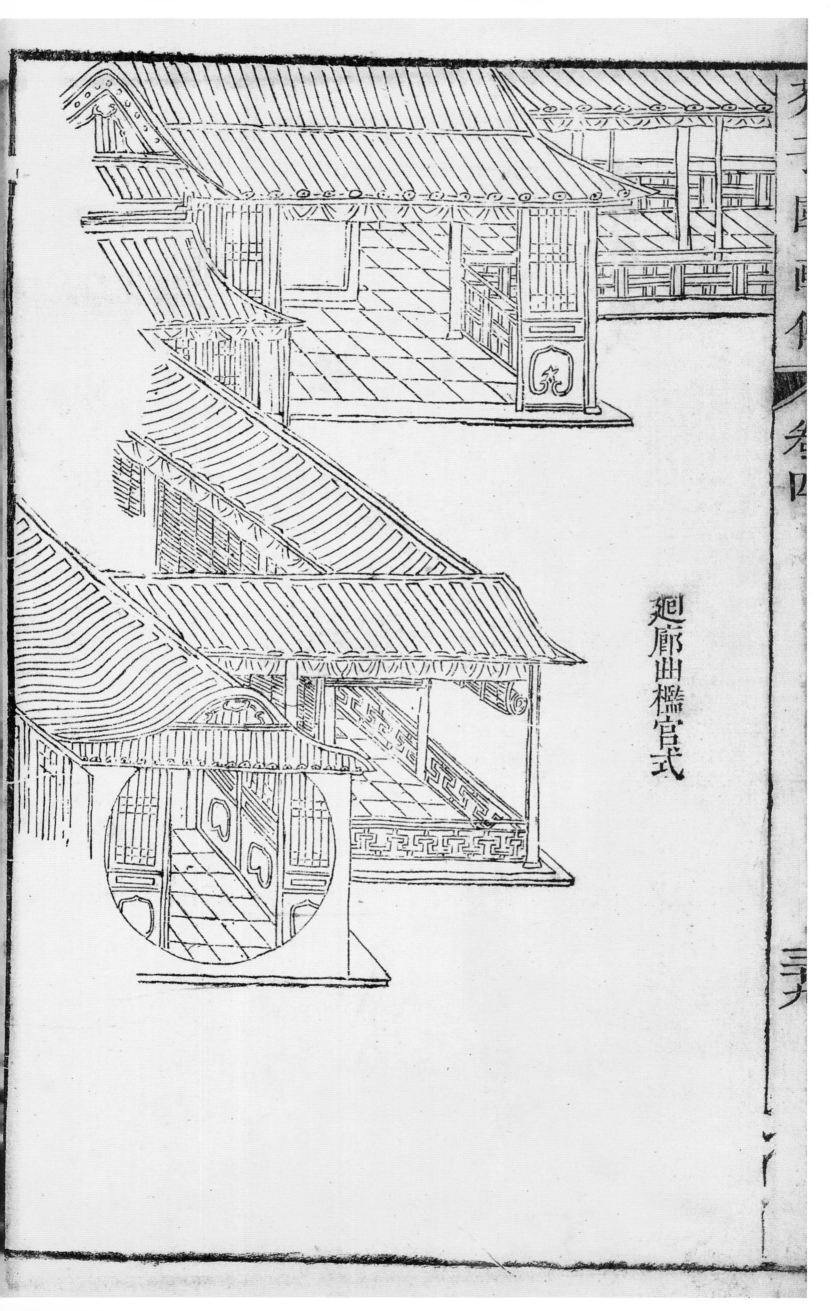

廻廊出檻官式

平臺式

遠亭式

山水卷·人物屋宇譜

康熙原版
芥子園畫傳

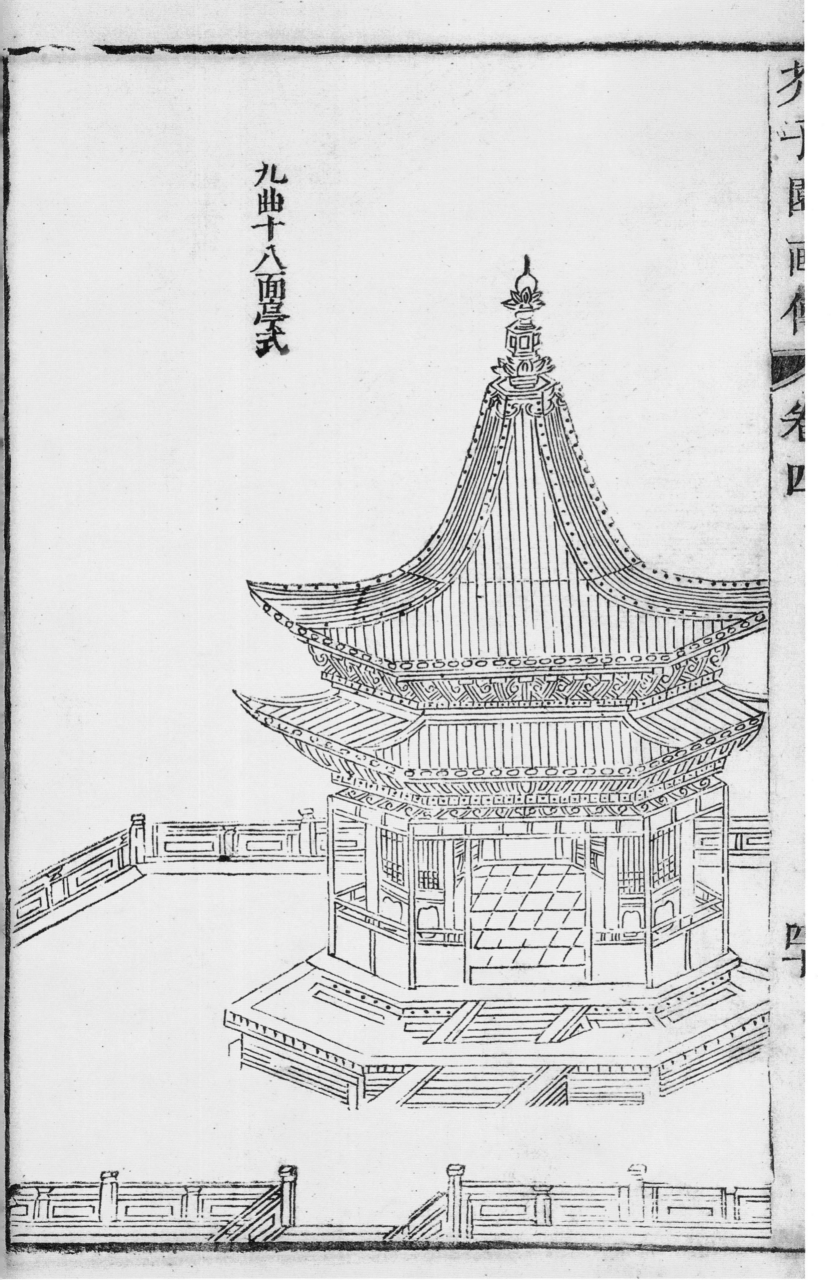

九曲十八面亭式

康熙原版　芥子園畫傳

山水卷·人物屋宇譜

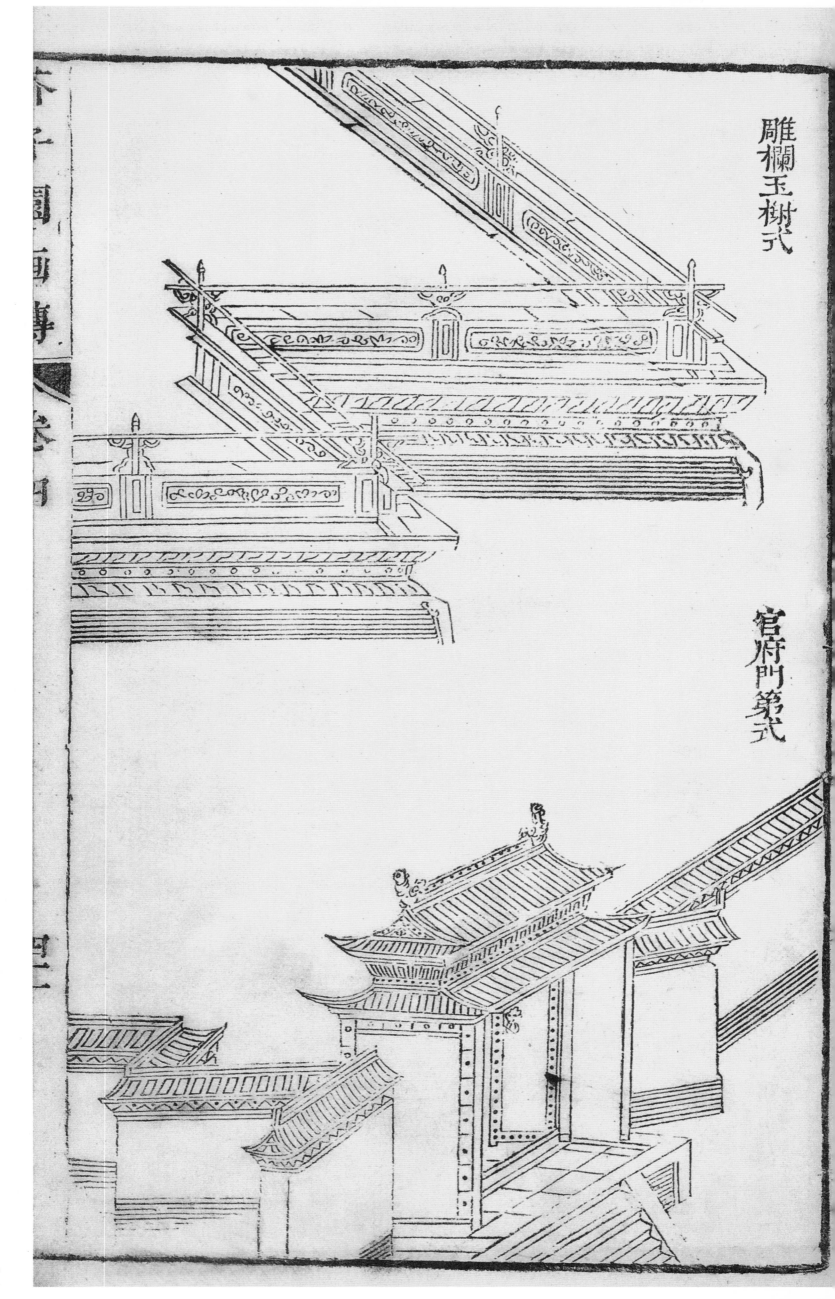

雕欄玉樹式

官府門第式

康熙原版　芥子園畫傳

山水卷・人物屋宇譜

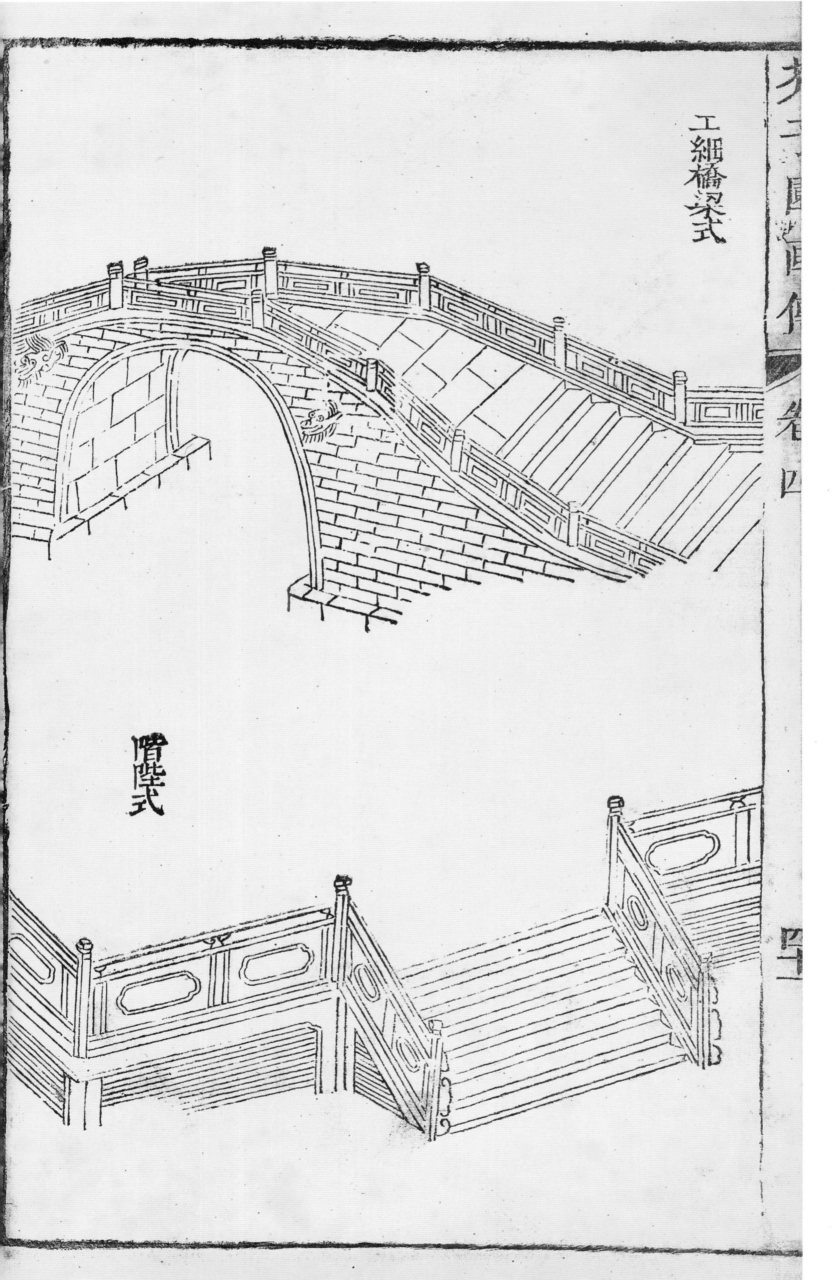

工繩橋梁式

階陛式

康熙原版　芥子園畫傳

山水卷·人物屋宇譜

泊船

渡船

開貼

雙帆齊掛船

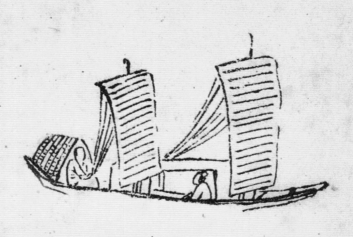

兩景魚艇

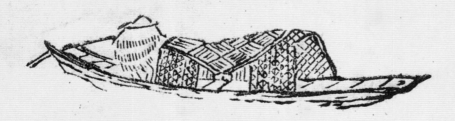

載酒船

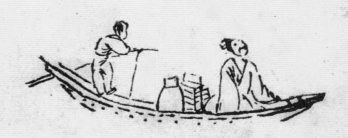

康熙原版　芥子園畫傳

山水卷·人物屋宇譜

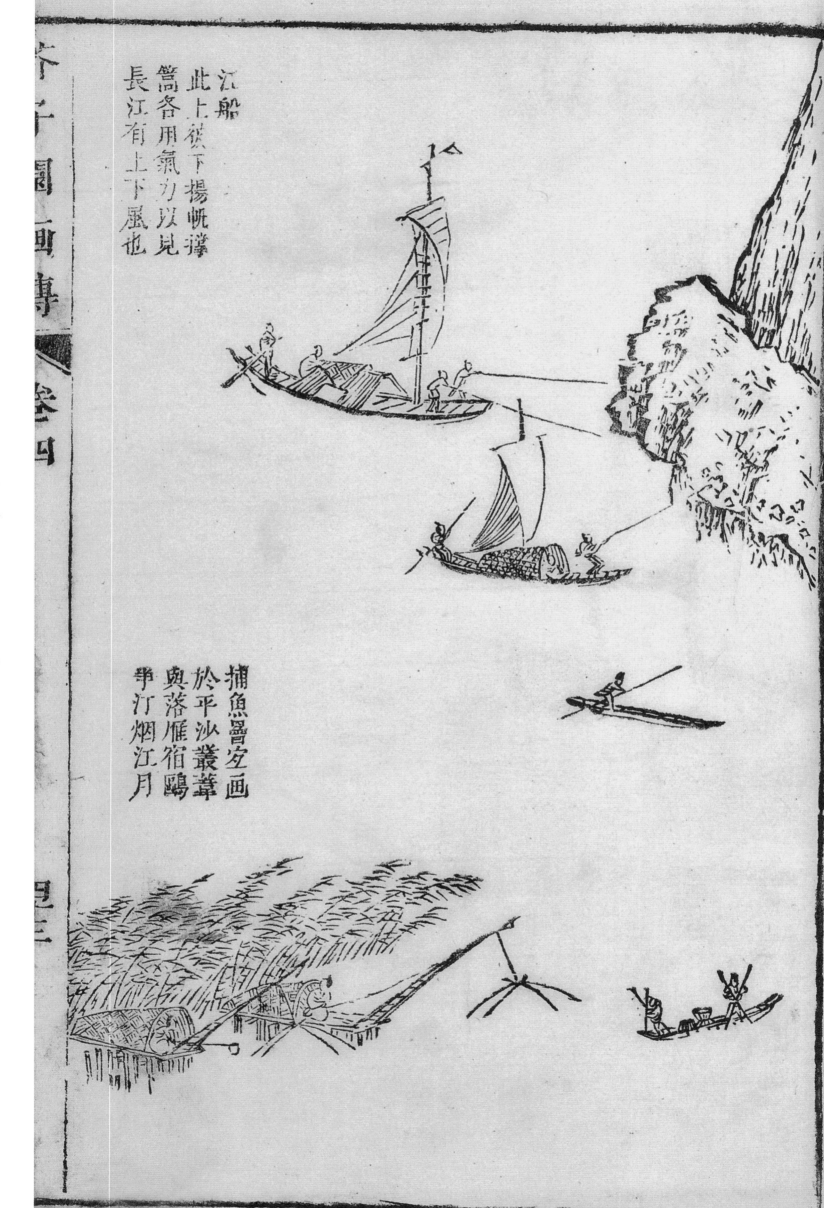

江船
此上欲下揚帆譯
篙各用氣力以兒
長江有上下風也

捕魚罢空画
於平沙叢葦
與落雁宿鷗
爭汀烟江月

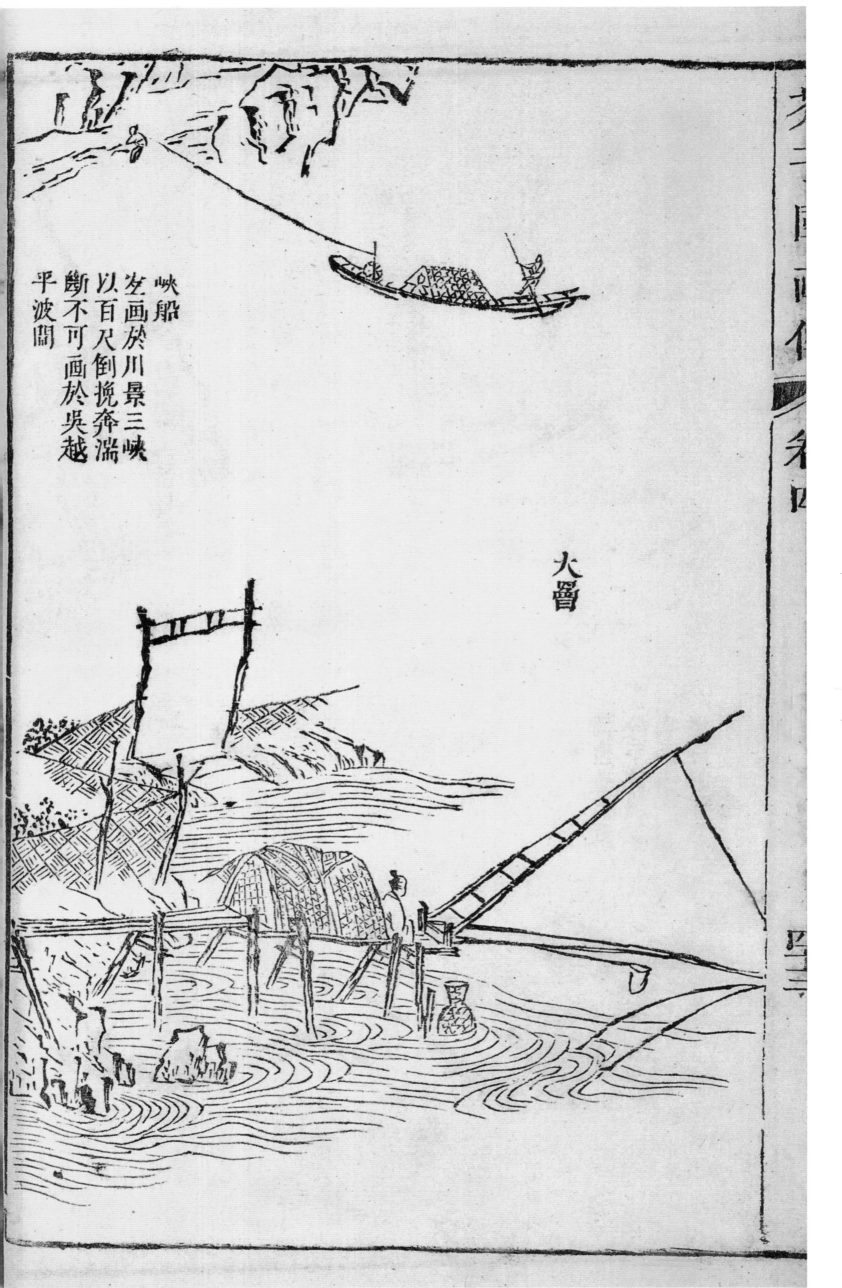

峽船
笈畫於川景三峽
以百尺倒挽奔湍
斷不可畫於吳越
平波間

大嶰

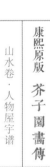

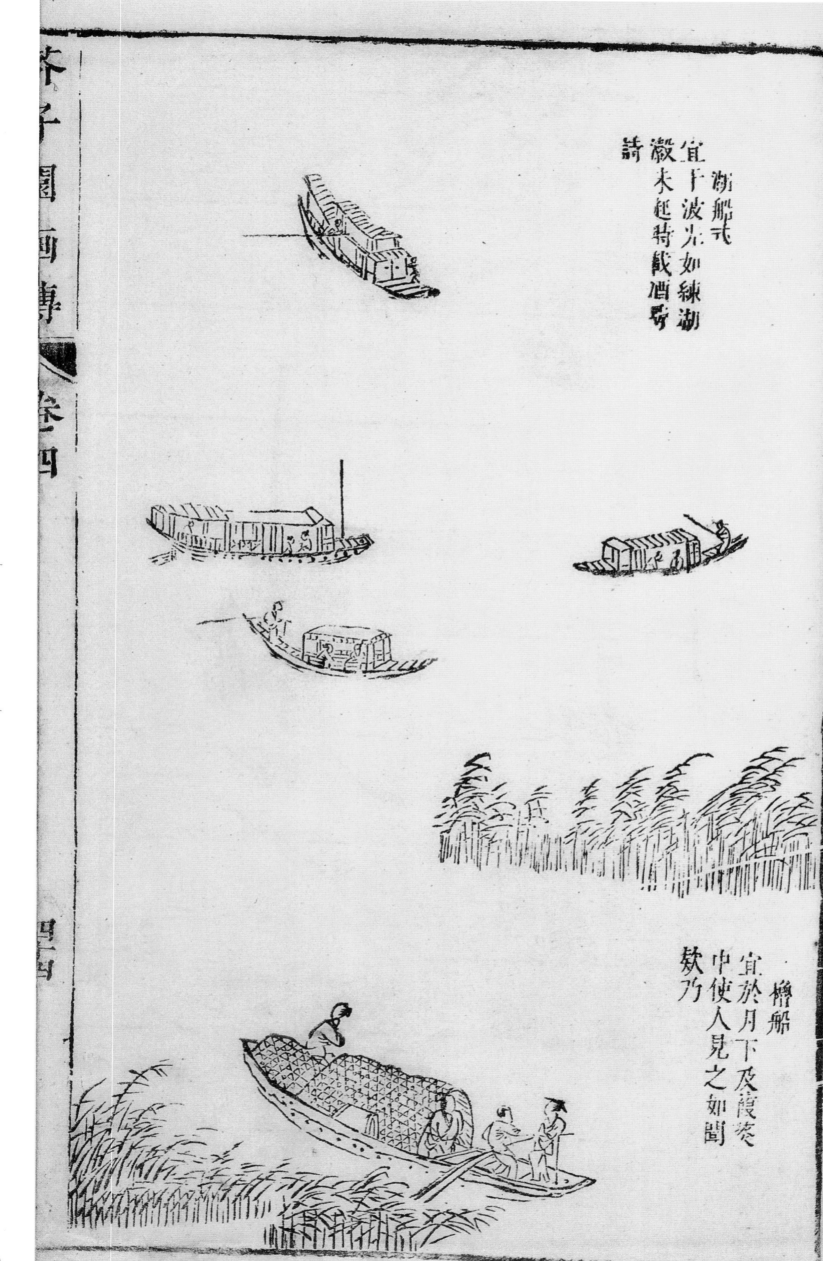

湖船式
宜于波光如練湖
澈木延特戲酒邊
詩

櫓船
宜於月下及蘆荇
中使人見之如聞
欸乃

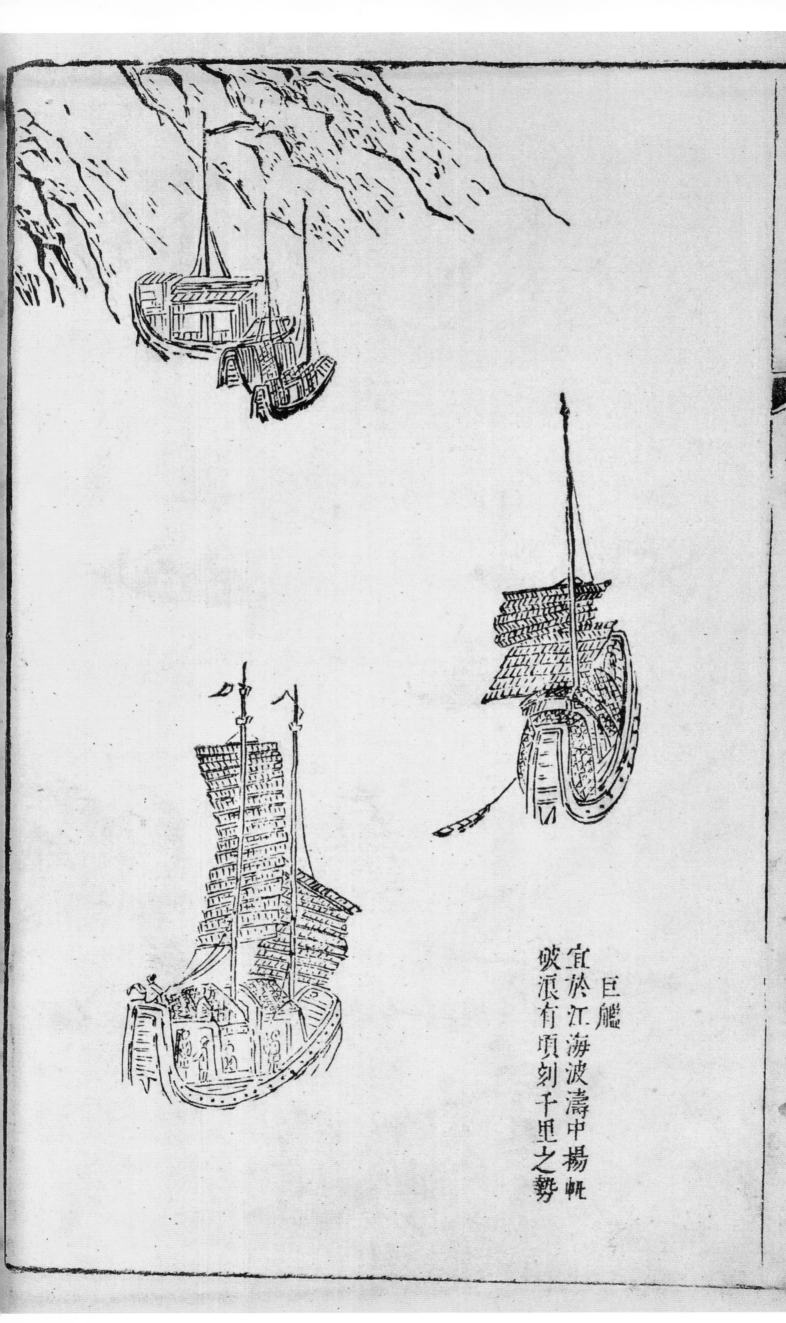

巨艦
宜於江海波濤中揚帆
破浪有頃刻千里之勢

大小風帆遠近擇用

撒網船

渡客船

康熙原版
芥子園畫傳

山水卷·人物屋宇譜

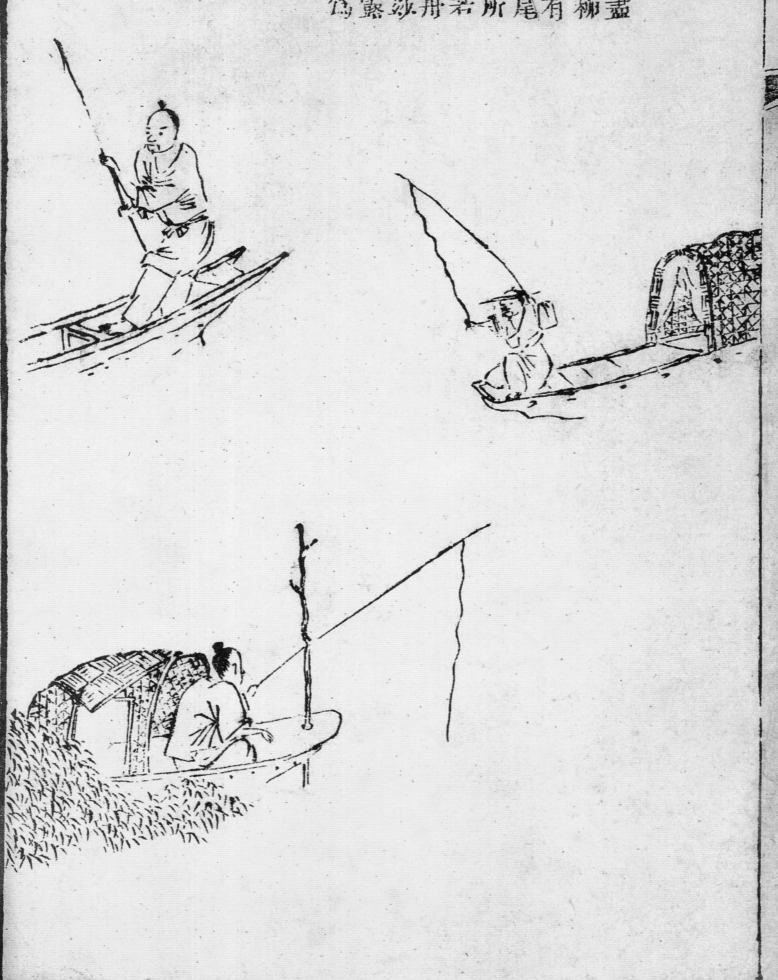

持竿擊楫不必盡
露全身于蘆中柳
下一寫點綴身有
神龍見首不見尾
之妙然亦須看所
畫之地方地方若
促全然橫豆一舟
上下塞滿有何妙
處故只宜露首露
尾有餘不盡之寫
妙也

一〇二

几席屏榻諸式

既畫亭榭安得使之空洞無物必須几席
可憑可藉畫此等物固不可太工工則俗
亦不可太無法則索儲有山水絕佳
居停頗雅而其中一二服御殊不相稱未
免白璧微瑕大几屋左折則几榻亦宜
左折屋右折以側而合側
面大而盆尺小而分許其法皆然

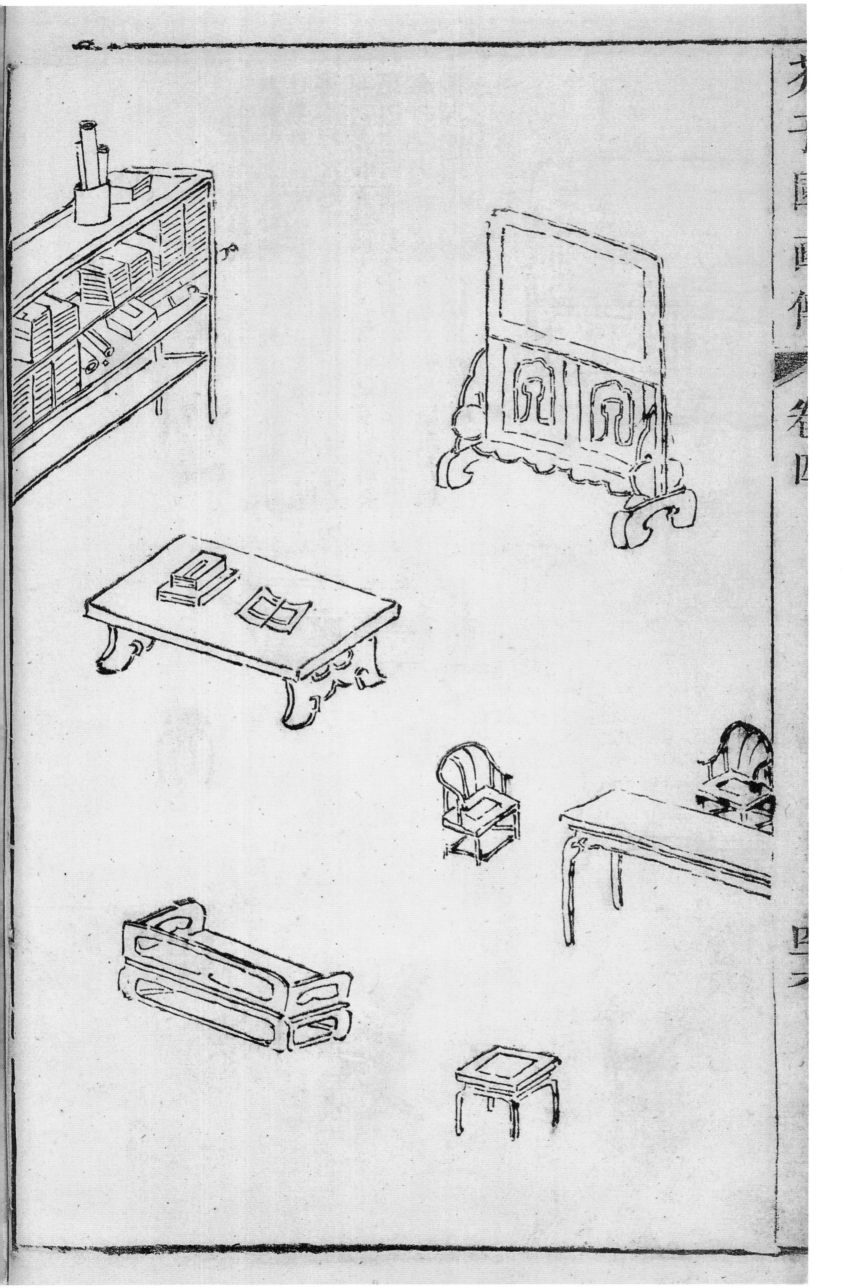

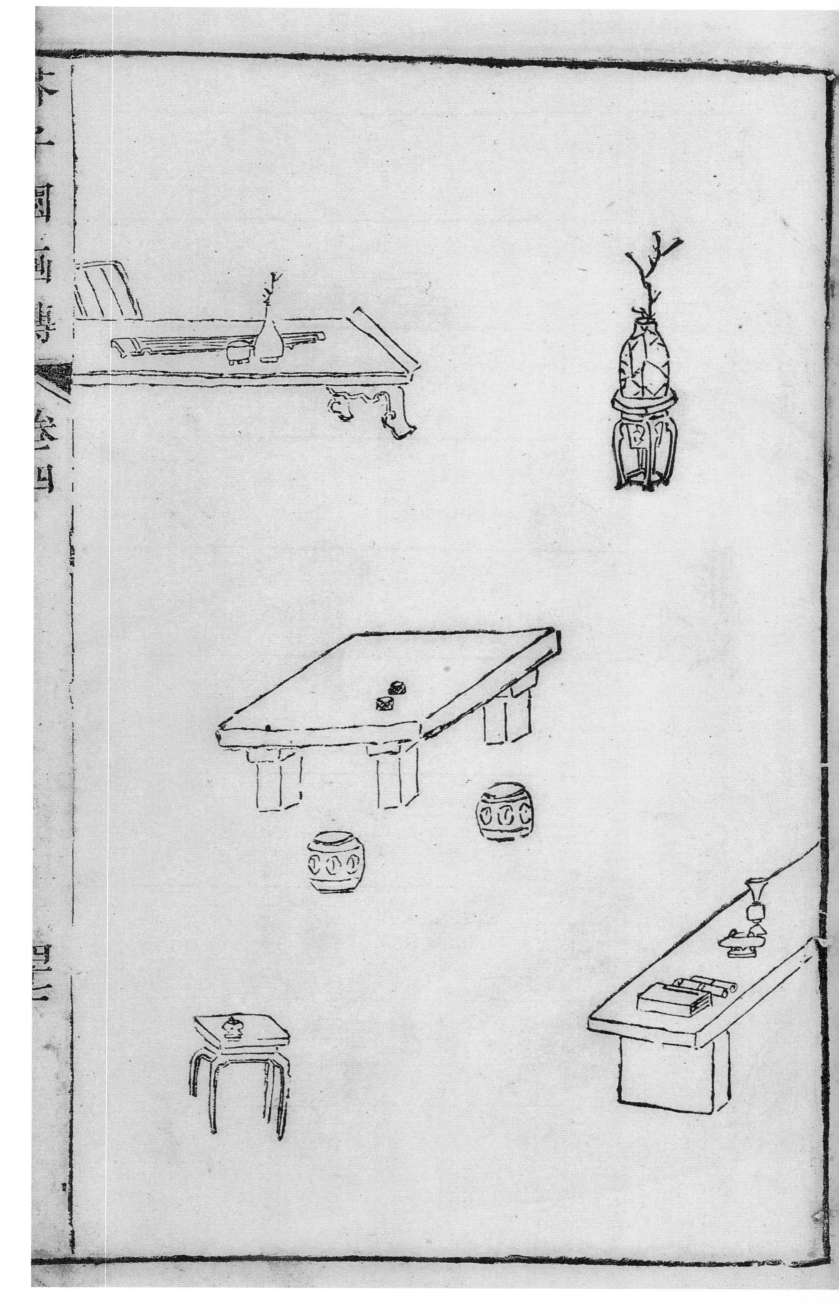

山水卷·人物屋宇谱

康熙原版

芥子園畫傳

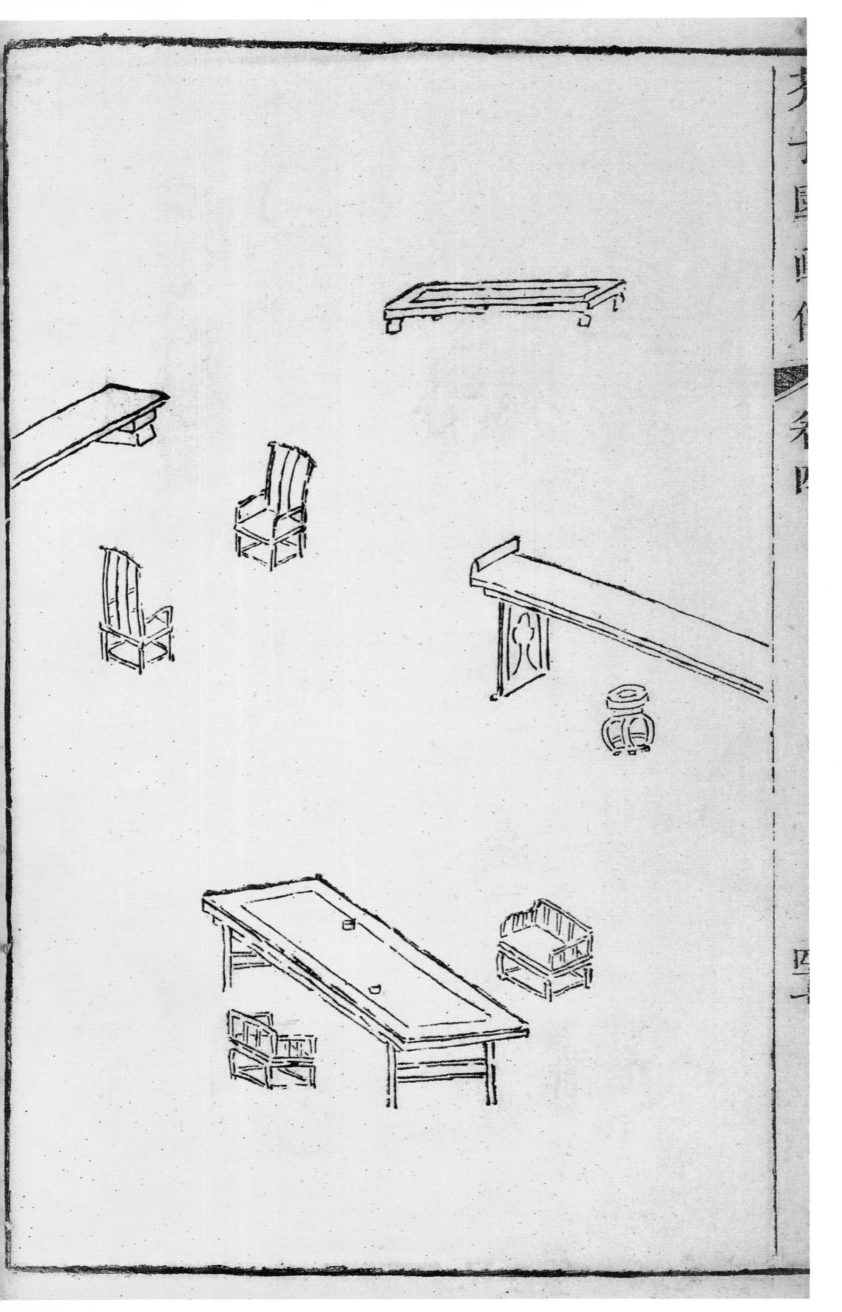

图书在版编目（CIP）数据

　　康熙原版芥子园画传. 山水卷. 人物屋宇谱 /（清）
王概,（清）王蓍,（清）王臬编. — 合肥：安徽美术出版
社,2015.6
　　ISBN 978-7-5398-6116-6

　　Ⅰ.①康… Ⅱ.①王… ②王… ③王… Ⅲ.①山水画
－国画技法 Ⅳ.①J212

中国版本图书馆CIP数据核字(2015)第089729号

康 熙 原 版 芥 子 园 画 传

山水卷·人物屋宇谱
KANGXI YUANBAN JIEZIYUAN HUAZHUAN
SHANSHUI JUAN RENWU WUYU PU
（清）王概　王蓍　王臬 编

出 版 人：武忠平
选题策划：曹彦伟　谢育智
责任编辑：朱皋燕　毛春林　丁　馨
责任校对：司开江　林晓晓
封面设计：谢育智　丁　馨
版式设计：北京艺美联艺术文化有限公司
责任印制：徐海燕
出版发行：时代出版传媒股份有限公司
　　　　　安徽美术出版社（http://www.ahmscbs.com）
地　　址：合肥市政务文化新区翡翠路 1118 号出版
　　　　　传媒广场 14F　　邮编：230071
营 销 部：0551-63533604（省内）　0551-63533607（省外）
编辑出版热线：0551-63533611　13965059340
印　　制：北京市雅迪彩色印刷有限公司
开　　本：787mm×1092mm　1/8　印　张：14
版　　次：2015 年 6 月第 1 版
　　　　　2015 年 6 月第 1 次印刷
书　　号：978-7-5398-6116-6
定　　价：78.00 元

芥子園畫傳

康熙原版

（清）王概 王蓍 王臬 編

山水卷·人物屋宇譜

安徽美術出版社
全国百佳图书出版单位